樋口愉美子的羊毛线刺绣

〔日〕樋口愉美子 著

张艳辉 译

河南科学技术出版社

· 郑州 ·

前 言

本书是各种羊毛线刺绣的作品集。

羊毛线有粗线和细线之分。
为了使作品更加具有表现力，还搭配使用了经典的25号绣线，
来呈现那些我深爱的花花草草等植物图案。

羊毛线刺绣以其独特的立体感，呈现出别有意境的色调层次。
并且，羊毛线自身的温馨质感，使作品更加生动、有个性。

一针一针蓬松、优美，
刺绣过程很高效，适合大尺寸作品。

最无与伦比的愉悦就是手工特有的触感，
无论是刺绣过程中，还是作品完成那一刻，都让人感到温馨。
不仅飞针走线的指尖，穿戴身上的每时每刻，都能体会到幸福。

色彩、形态，甚至留白，均经过精心设计，图案均为让人心情愉悦的植物。
随风摆动的草木图案，华丽盛开的鲜花图案……
还有几幅难度较大的图案，
只要耐心运针，就能完成魅力十足、乐趣无限的作品。

尽情刺绣，丰富您的手工生活吧。

<div align="right">樋口愉美子</div>

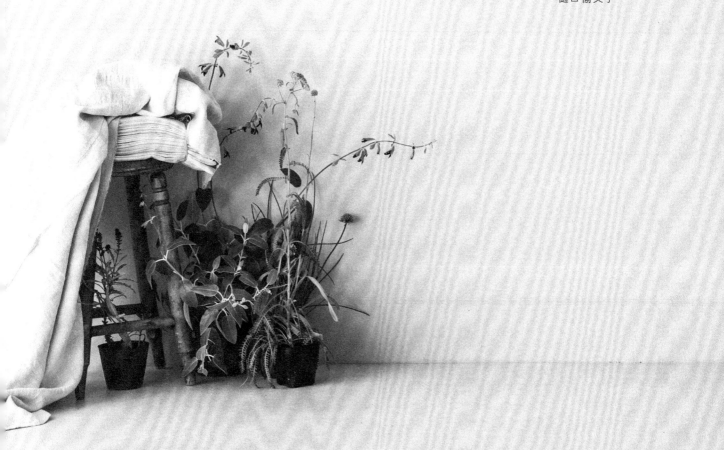

目　录

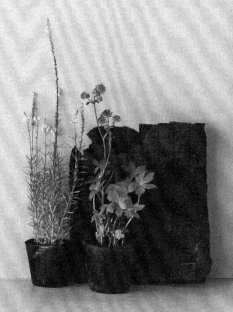

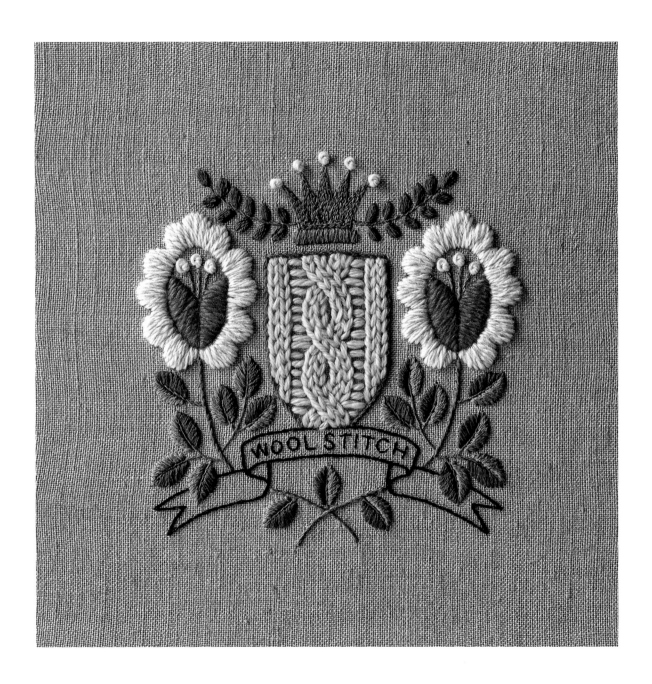

编织花样和王冠、玫瑰花组合而成的徽章。可制作成简洁的方形荷包。

荷包

制作方法 p.43

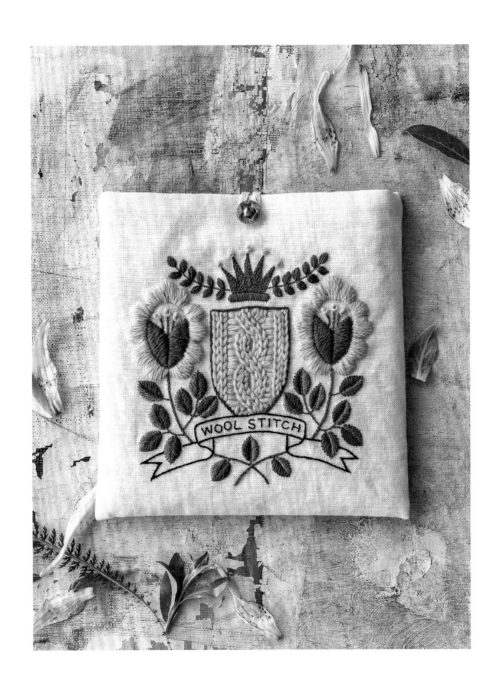

植物园

制作方法 p.44

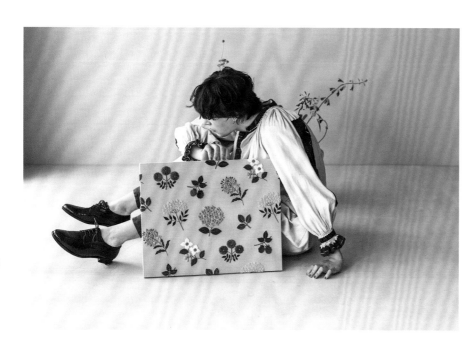

从温暖的春季到初夏，色彩缤纷的花草盛开，让人小鹿乱撞的季节。由此，表现出植物园风景。

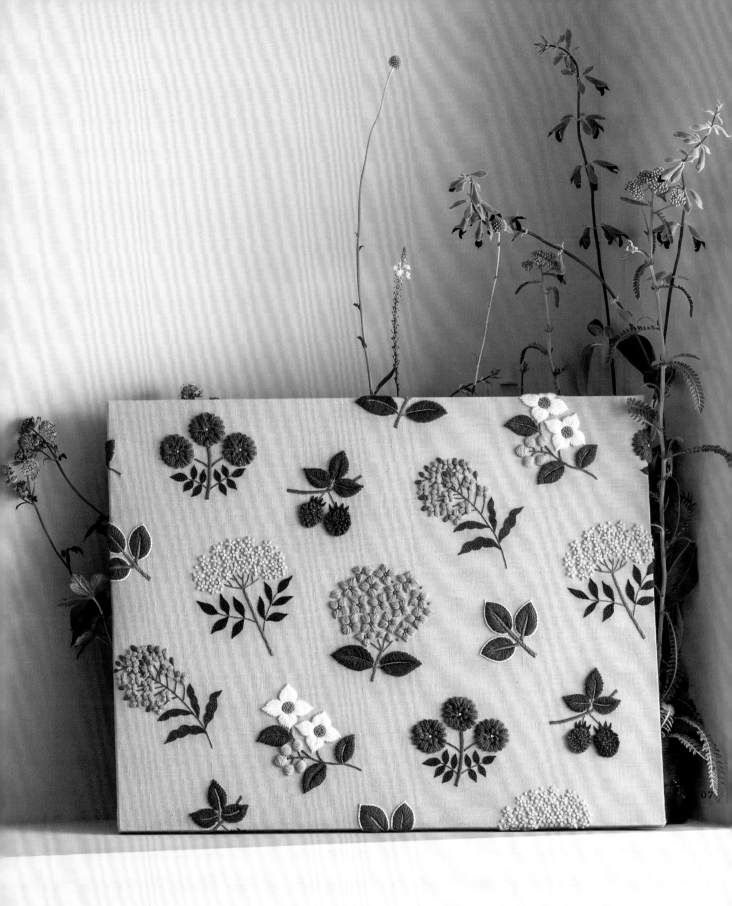

含羞草

制作方法 p.46

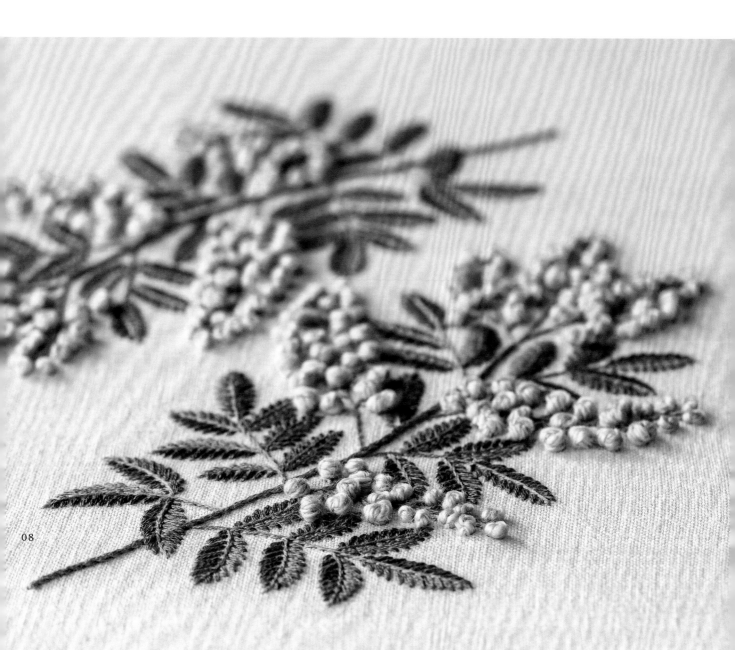

如春日阳光般的含羞草花，采用可爱的法式结粒绣制作。法式结粒绣容易被压扁，应留在最后刺绣。

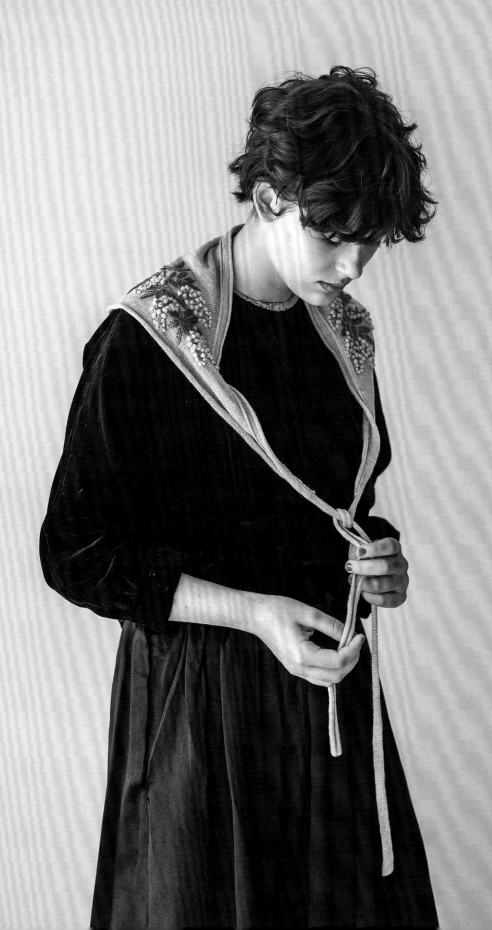

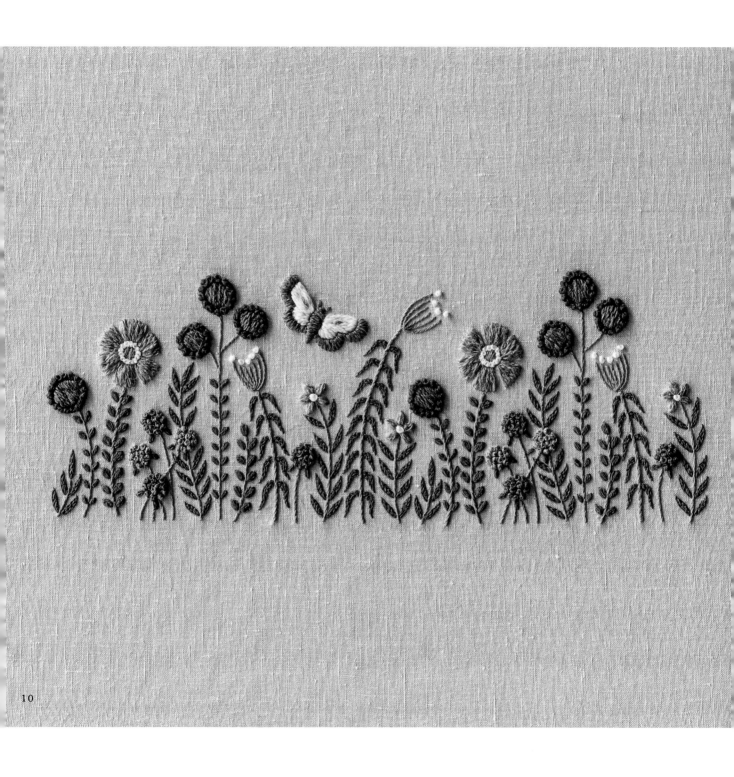

自然延伸的各种花草簇拥排列、随风摇曳，姿态赏心悦目。从茎、叶部分开始，依次刺绣。

制作方法　p.49

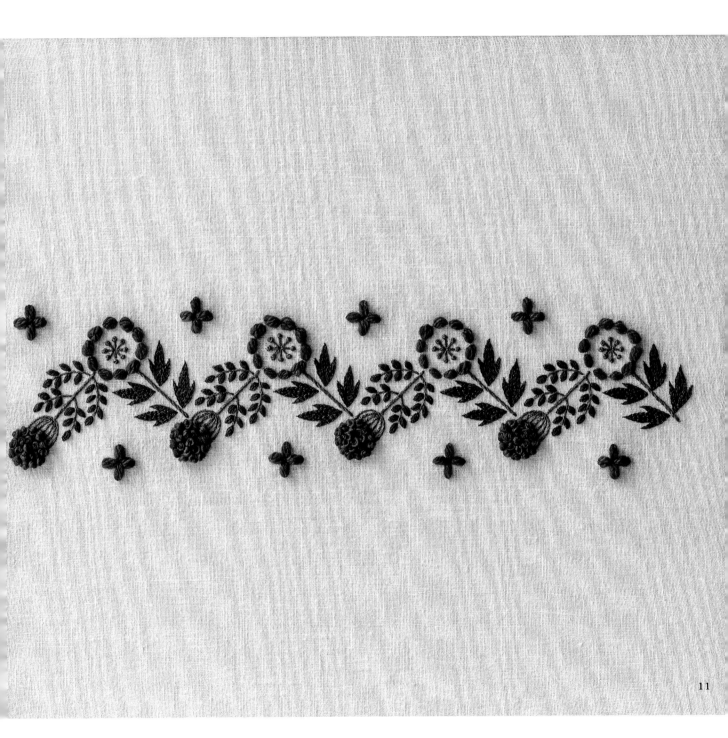

配色简洁、富有韵律感的连续花朵图案，不妨用于裙子的下摆、窗帘的边缘。

蝴蝶

制作方法　p.50

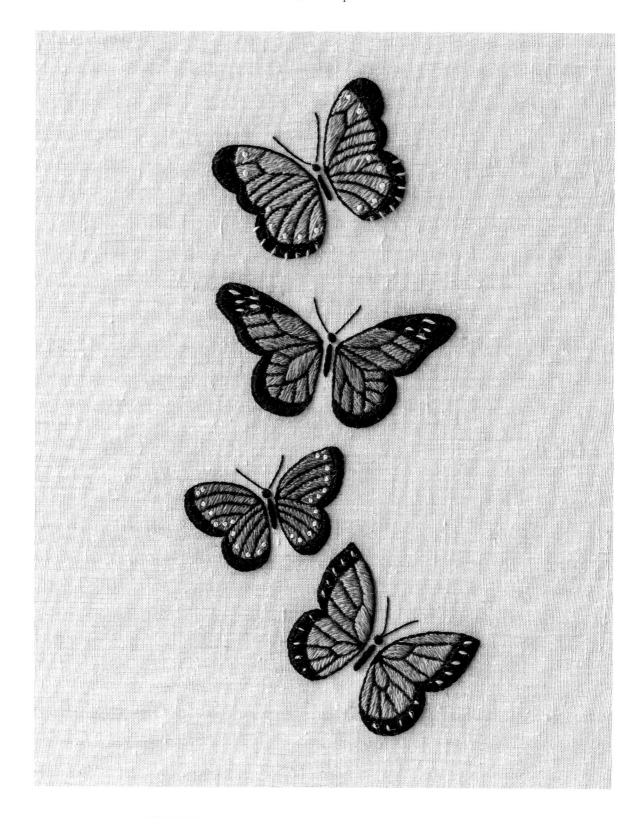

羊毛线填充蝴蝶翅膀，立体饱满。黑色基调的成熟风格，装饰感十足。

贝雷帽

制作方法　p.50

蓟草花环

制作方法　p.52

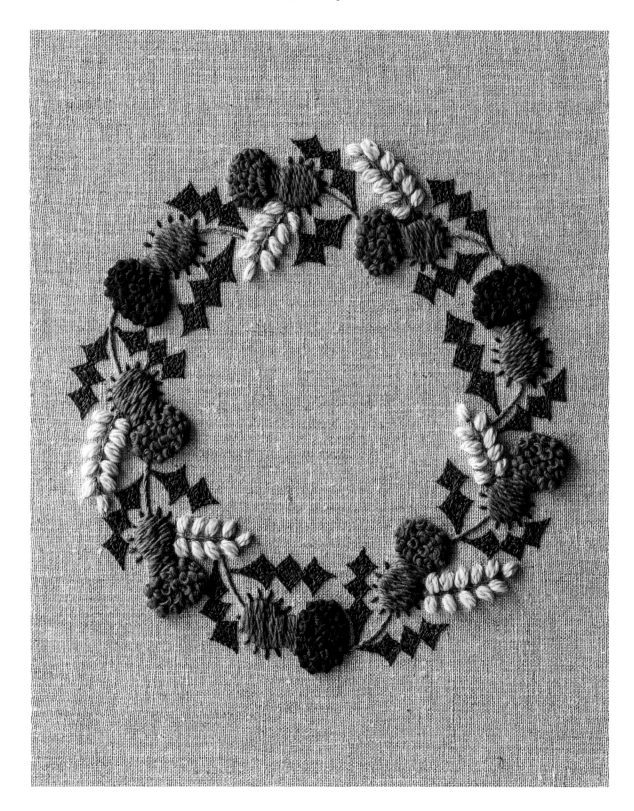

饱满逼真的蓟草组合成华丽的花环。也可制作成茶壶垫，使用方法多样。

茶壶垫

制作方法　p.54

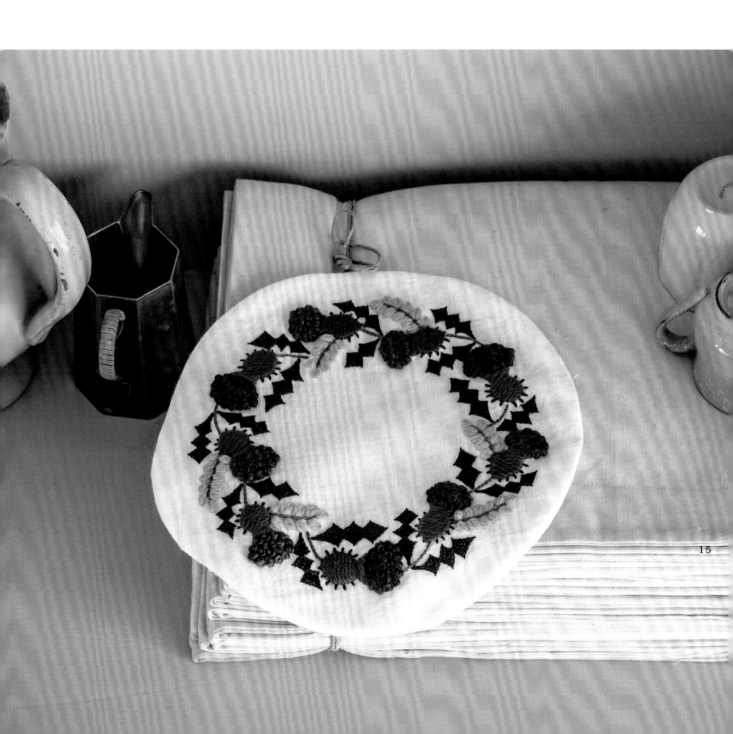

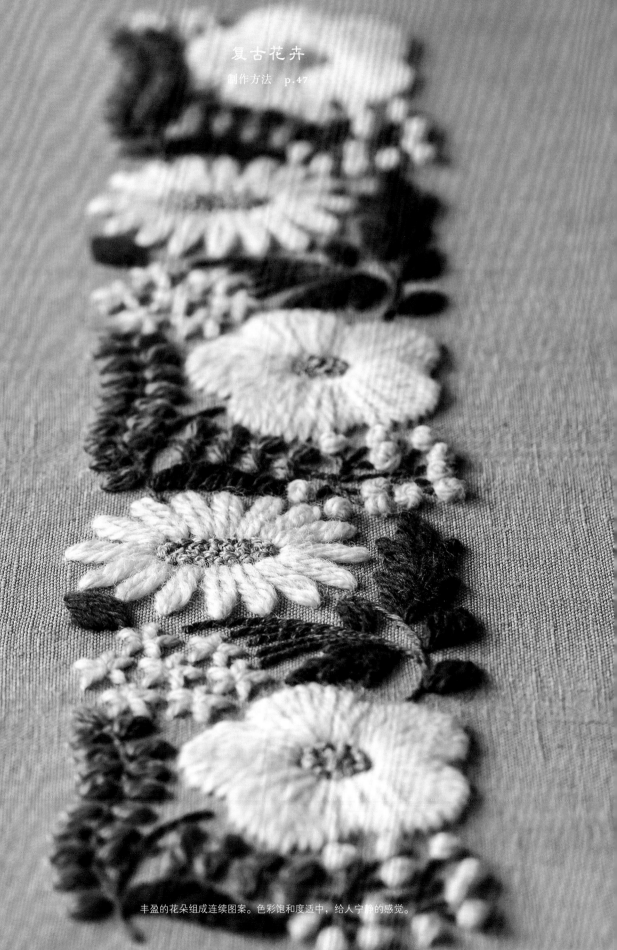

16

丰盈的花朵组成连续图案。色彩饱和度适中，给人宁静的感觉。

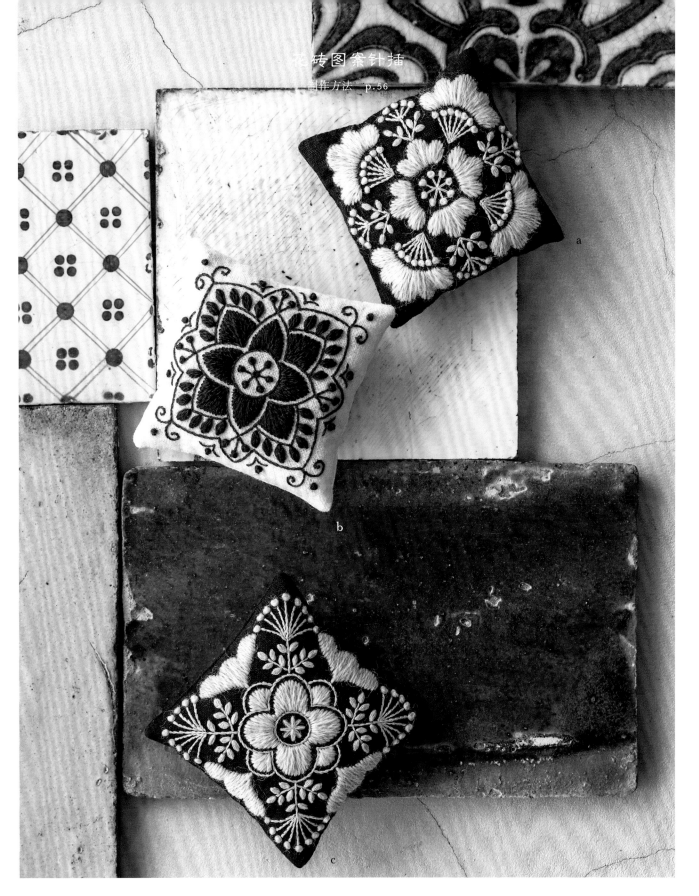

a

b

c

从蓝色和白色的摩洛哥花砖获得灵感的3种图案。可制作成针插，方便手工。

靠垫

制作方法　p.65

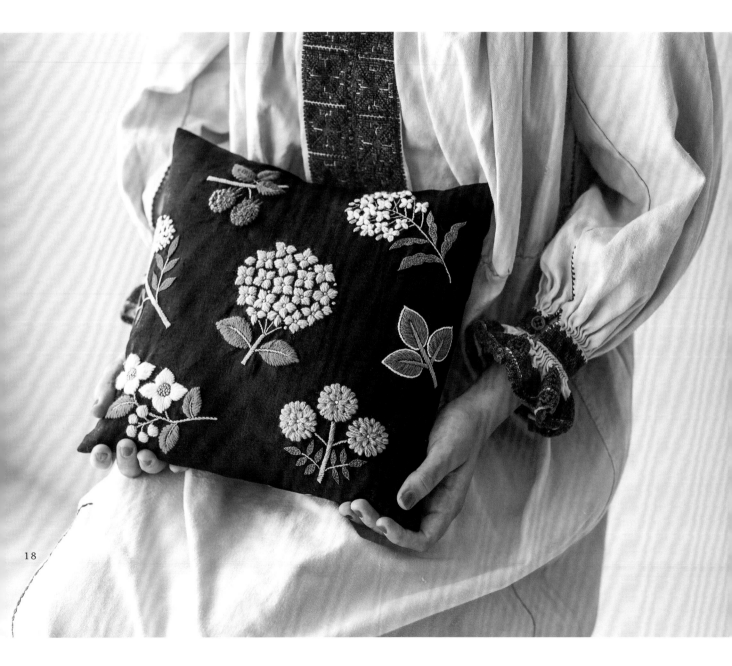

将庭院中盛开的各种大型花卉汇集于小小的靠垫上，使房间充满温馨。

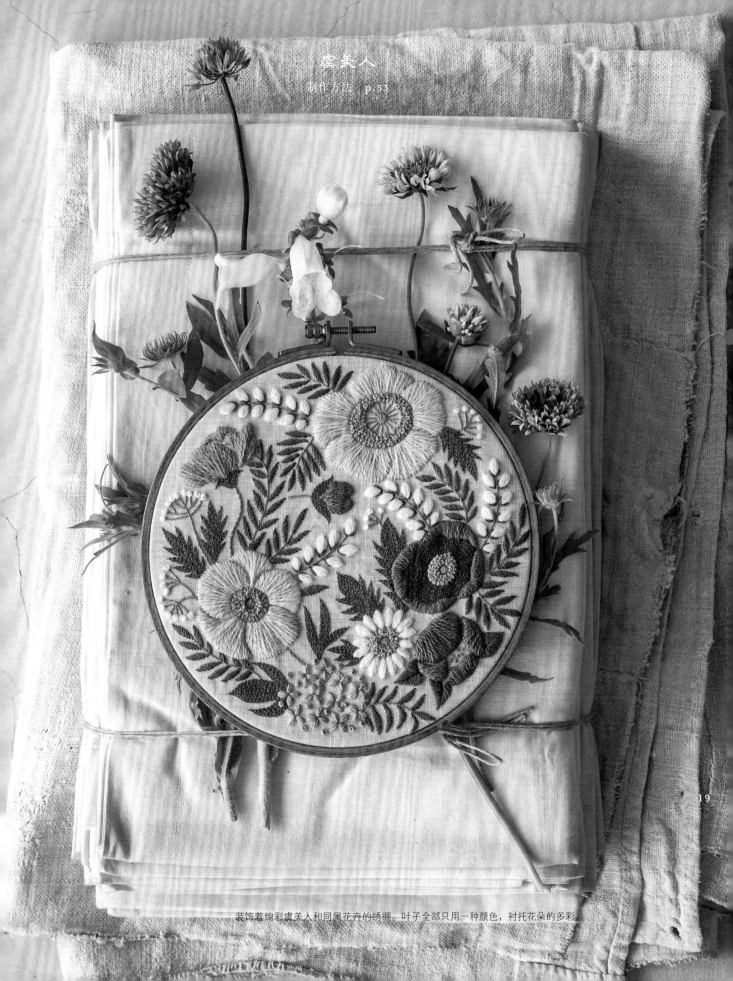

19

装饰着绚彩虞美人和同属花卉的绣绷。叶子全部只用一种颜色，衬托花朵的多彩。

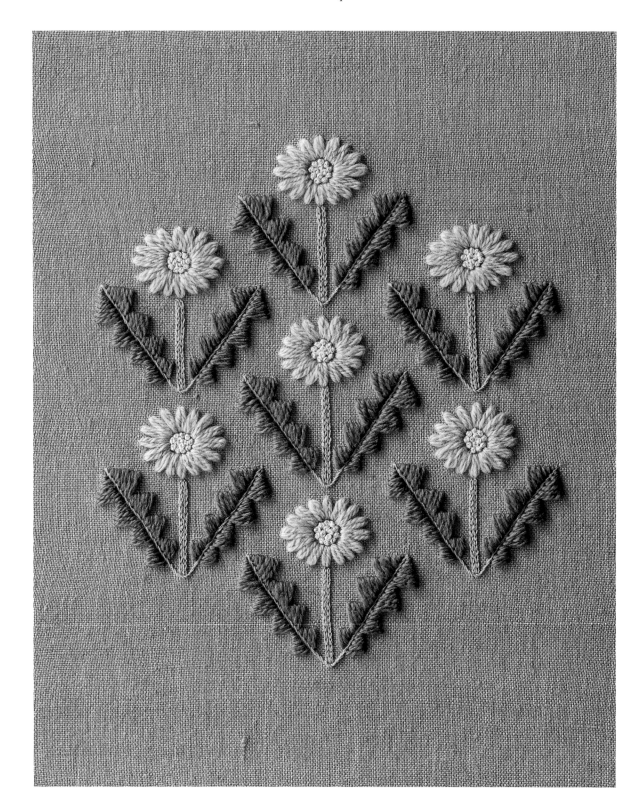

如同张开双臂、充满活力的孩子。一朵也好，再多一些也行，欣赏对称图案之美吧。

现代花卉婴儿毛衣

制作方法　p.59

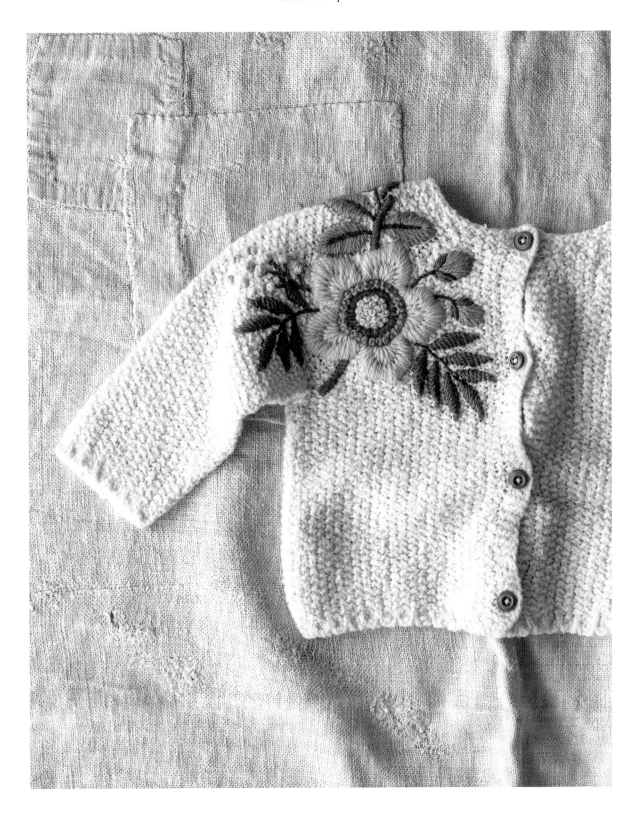

色调柔和的毛衣搭配靓丽的大花，简单的毛衣也能变得华丽。

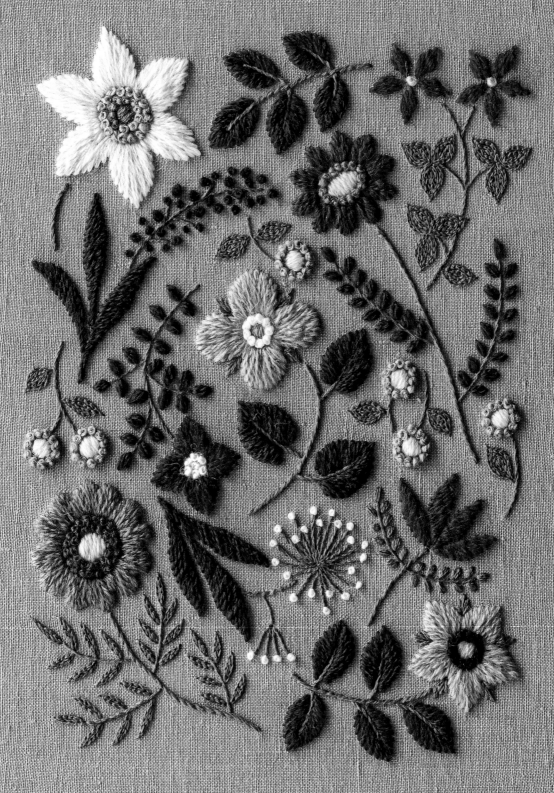

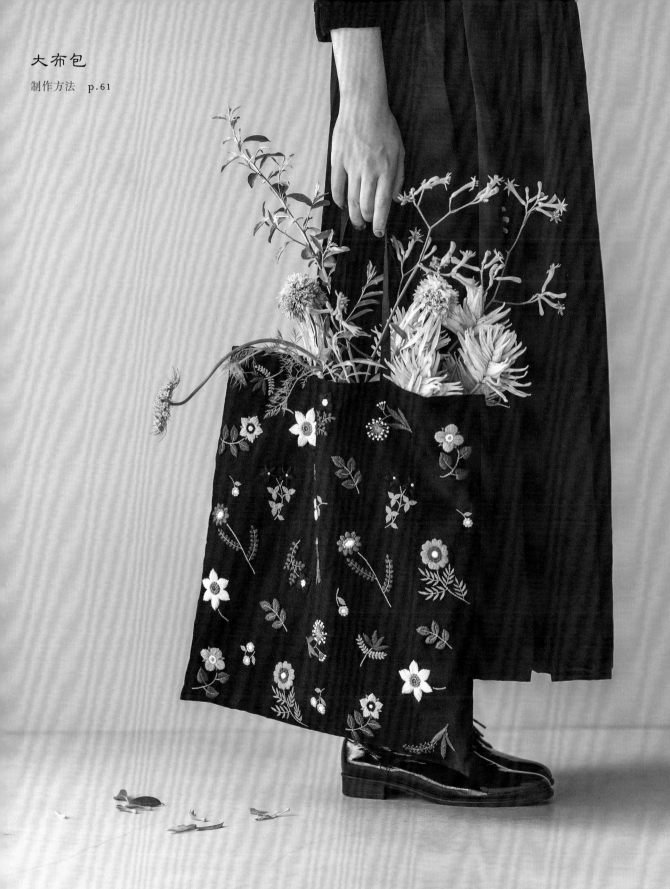

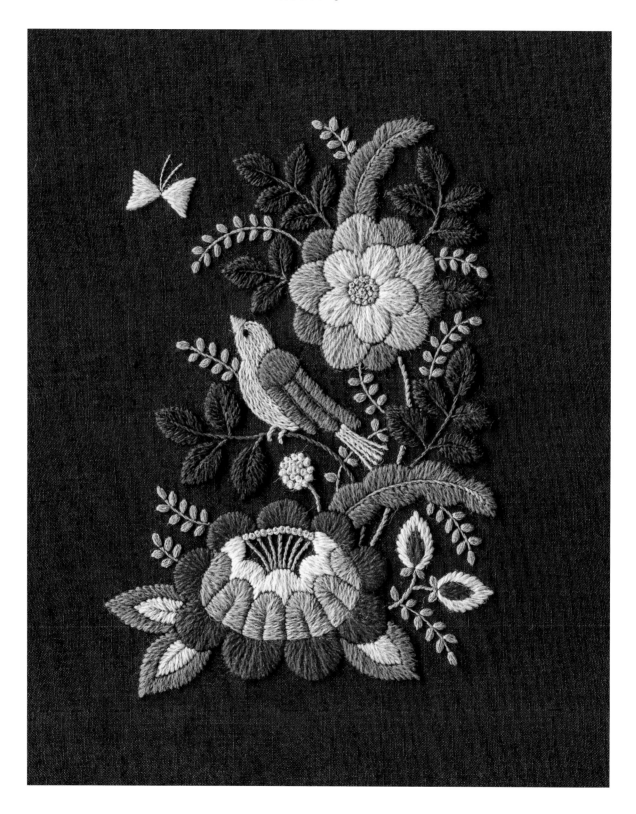

鸟儿被红色和蓝色的大花、茂密的草木环绕，蝴蝶翩然飞舞。使用的针法较多，需要小心刺绣。

制作方法　p.58

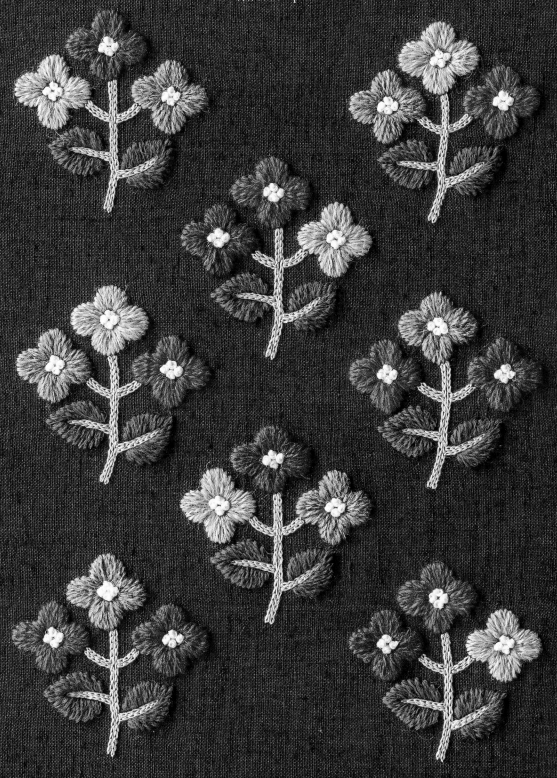

可爱、怀旧，甚至有些滑稽的小花。色彩搭配多变，也是乐趣之一。

三色堇

制作方法　p.64

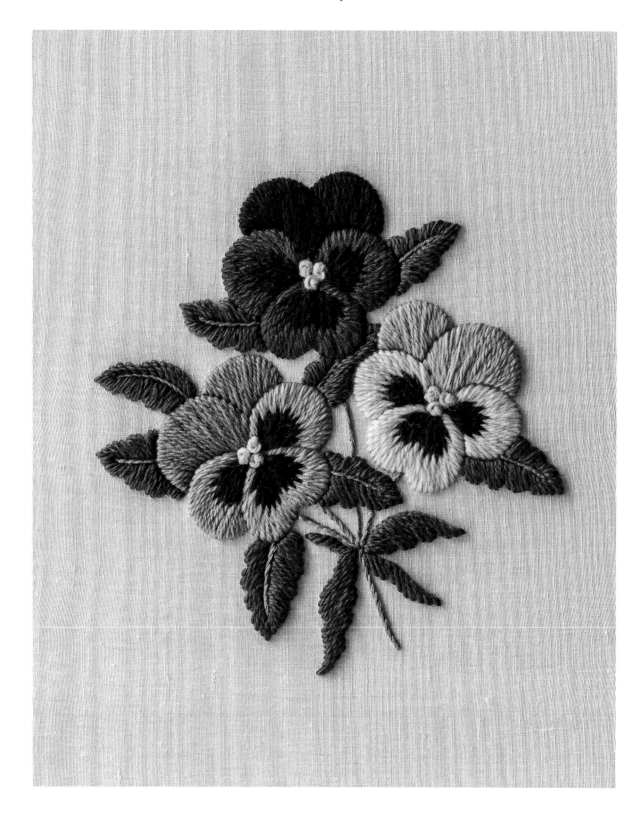

给人清爽印象的三色堇花束。用在简洁的纯白托特包上，非常适合搭配清爽的服饰。

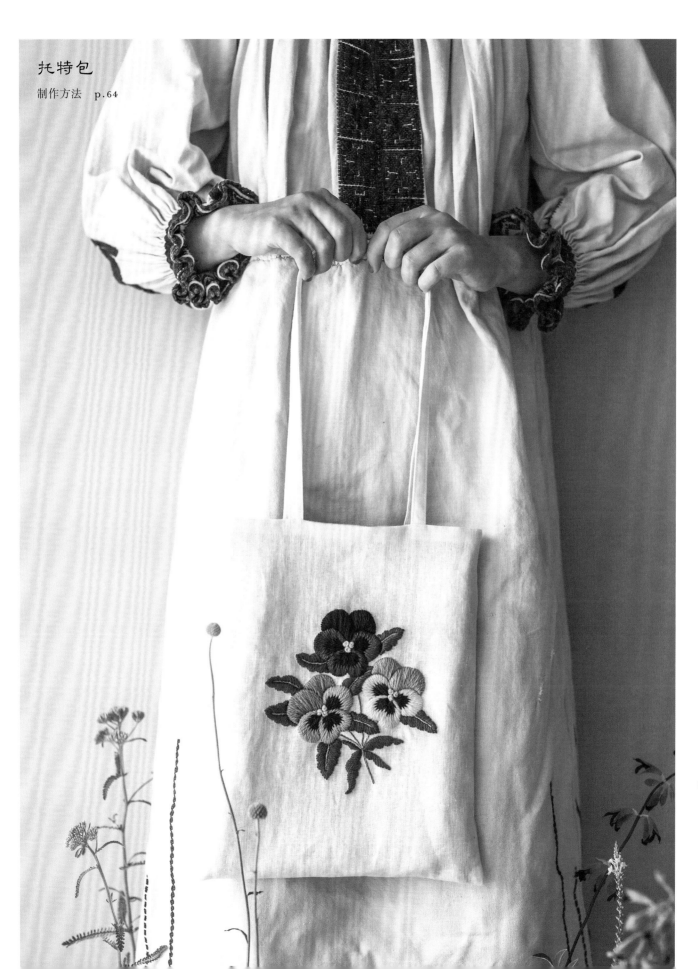

托特包

制作方法　p.64

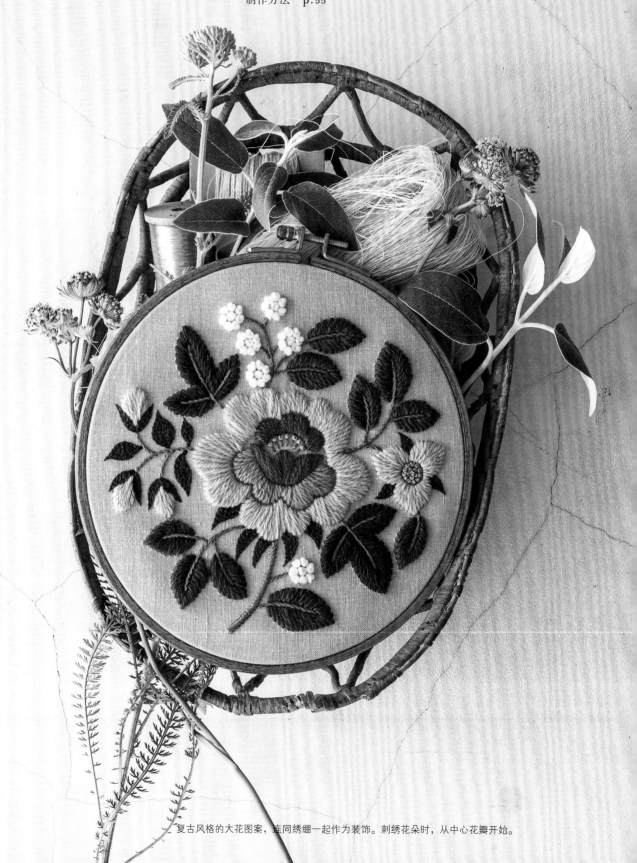

复古风格的大花图案，连同绣绷一起作为装饰。刺绣花朵时，从中心花瓣开始。

花河发带

制作方法　p.51

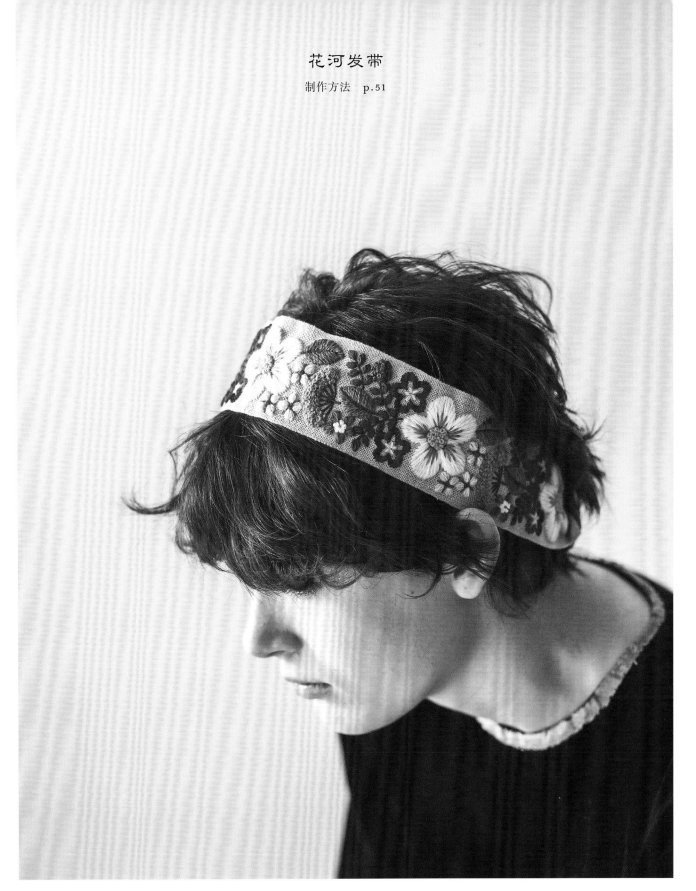

发带如河流般，河流中流淌的是各色花卉。

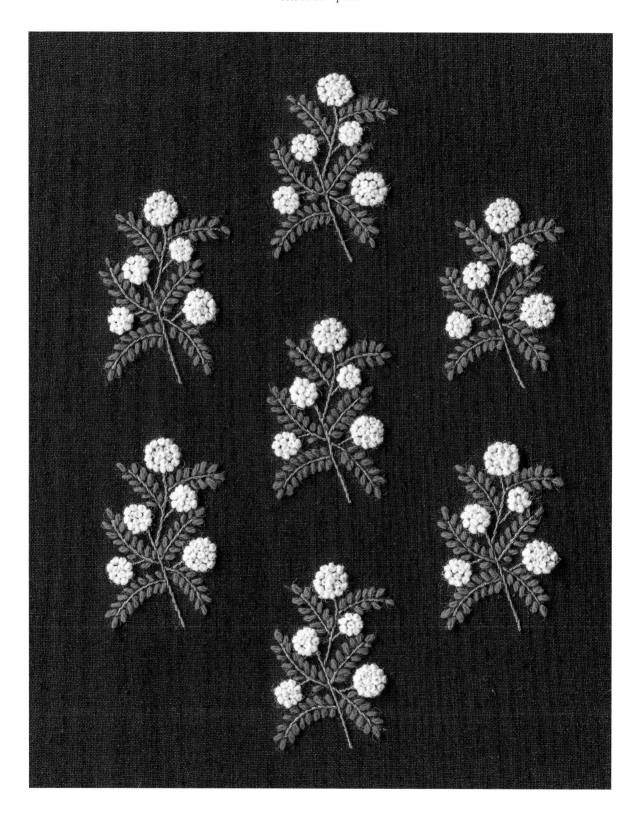

立体小浆果布满披肩。除此之外，随身物品都可尝试这种图案。

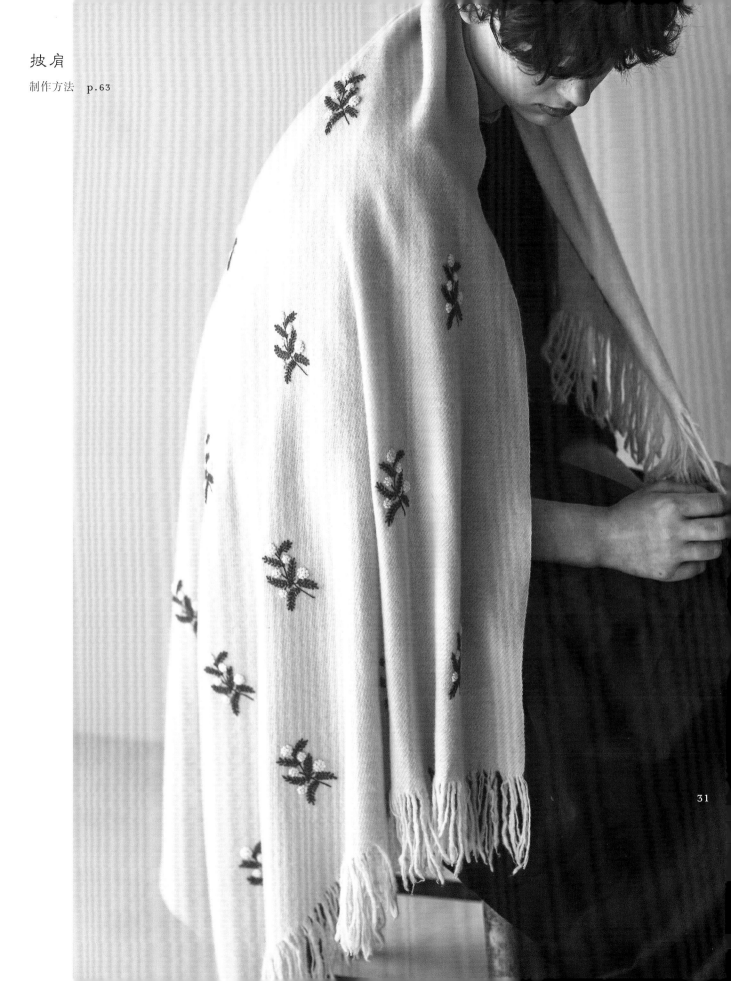

披肩
制作方法　p.63

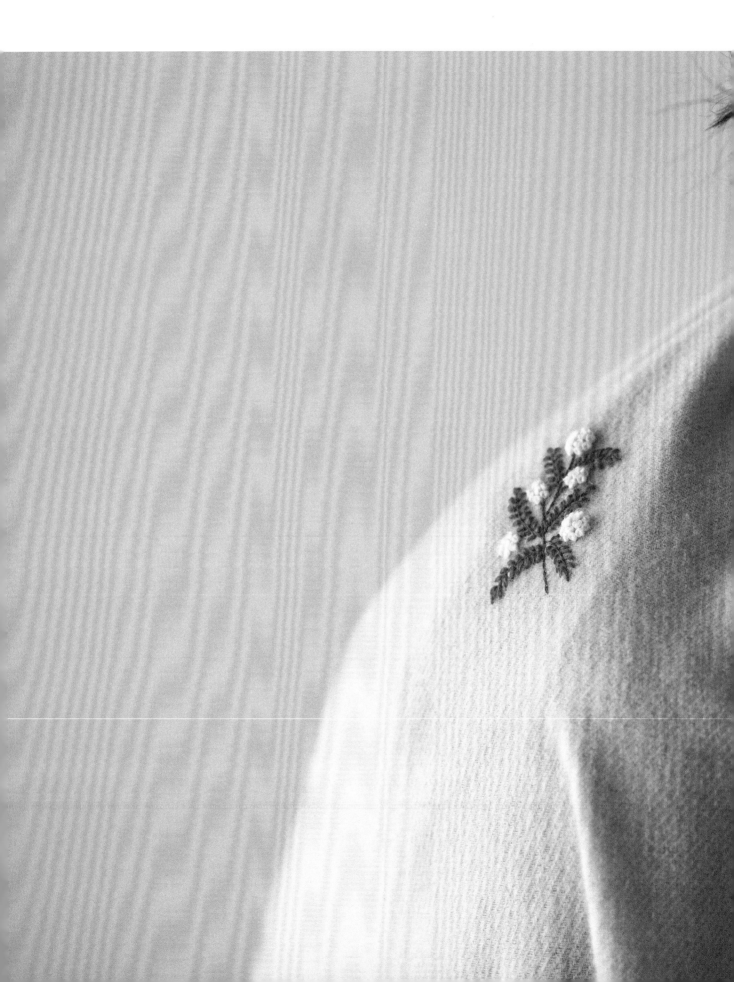

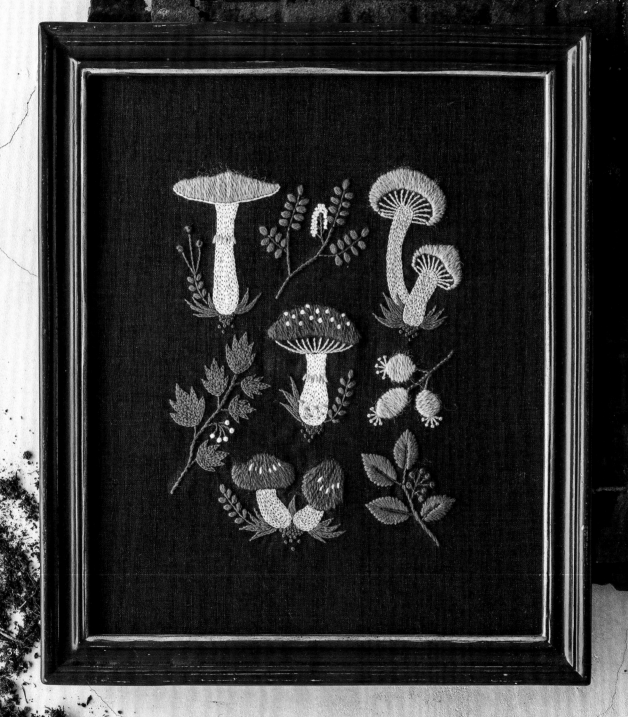

这是季节感鲜明的图案。森林中悄悄生长的蘑菇们，最适合搭配简洁的画框。

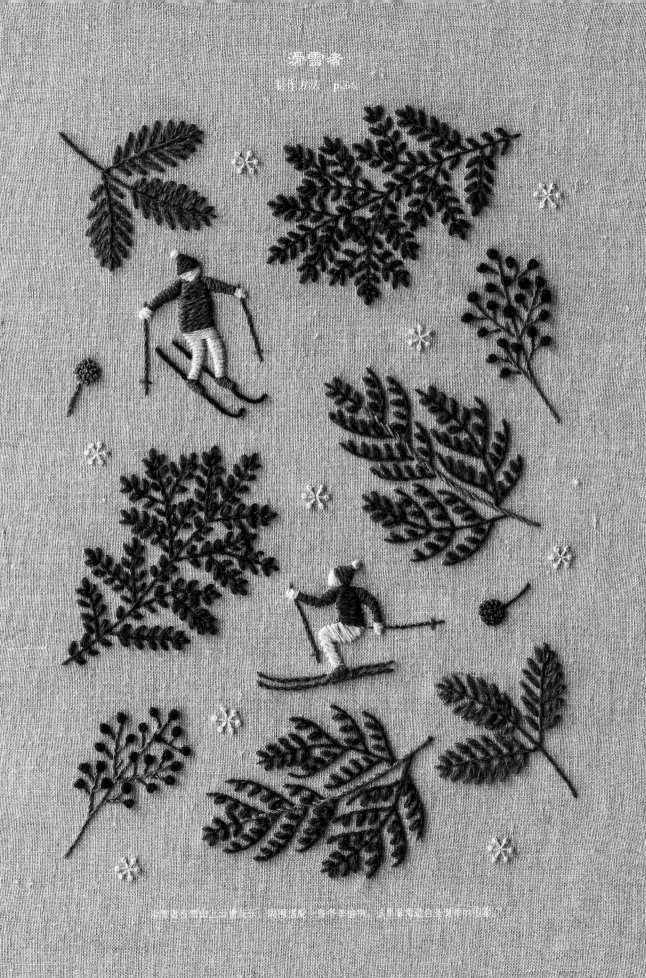

白玫瑰

制作方法　p.66

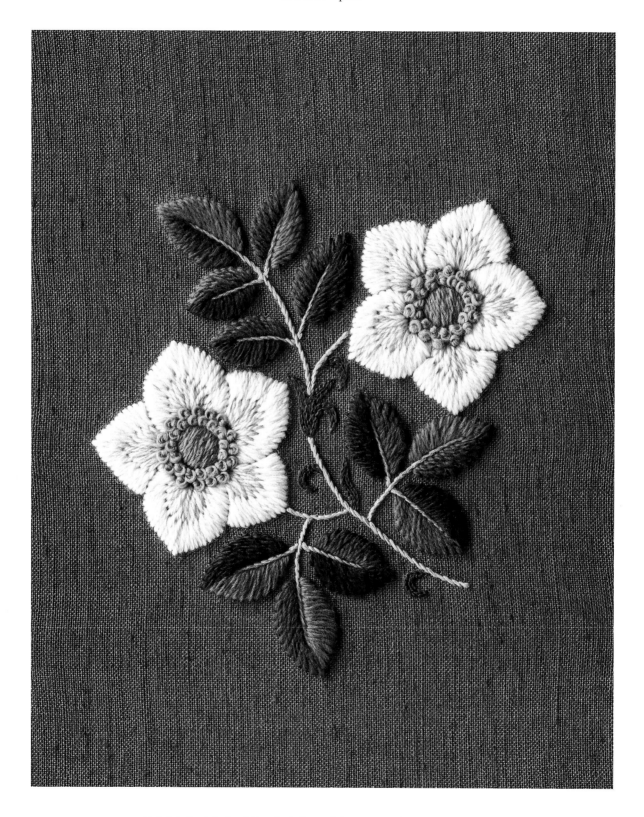

这些玫瑰盛开在冬季，甚是可爱。颜色深深浅浅的叶片搭配出层次感，整体给人雅致的感觉。

植物

制作方法　p.69

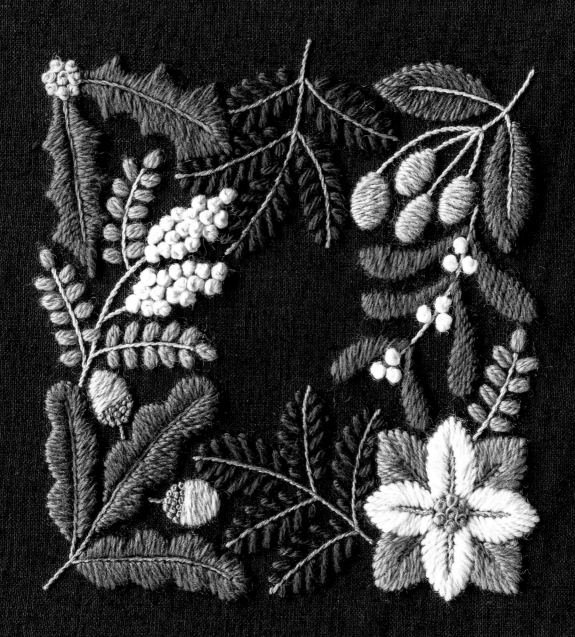

方形布局的圣诞季花草，可制作成桌布或画框。

材料

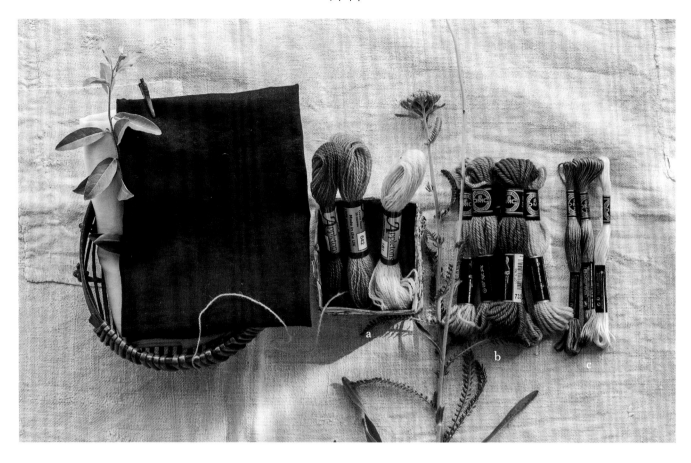

线　本书中使用3种粗细不同的线进行刺绣。＊清洗羊毛线时，请干洗。

a　Appletons Crewel Wool

Appletons 公司生产的羊毛线。粗细相当于 6 根 25 号绣线，是无法分股的单线。柔软，色泽自然，颜色丰富。任何季节均可使用，且方便刺绣，也适合初学者。从线束内侧慢慢抽出线头剪下 60cm 左右，通常使用 1 根或 2 根刺绣。

b　DMC Tapestry Wool

DMC 公司生产的羊毛线，有着毛线的质感和粗细，是无法分股的单线。亚光暗色调，素朴质感及粗度呈现出的立体感让人赏心悦目。从线束下方内侧慢慢抽出线头剪下 60cm 左右，通常使用 1 根或 2 根刺绣。绣针使用专门的羊毛线绣针。

c　DMC 25号绣线

由 6 根细棉线松弛捻合而成 1 根线，是最流行的绣线（本书中为 DMC 公司生产）。首先，从线束下方内侧慢慢抽出线头剪下 60cm 左右。接着，从线中逐根轻轻抽出所需根数，对齐之后穿针。

布

本书中均使用亚麻布。柔软、触感良好的平纹亚麻布适合用来刺绣。选择布纹均匀细密的布料，使用粗羊毛线刺绣时，应使用专用针确认是否能够流畅穿刺。颜色明亮的布料适合勾勒图案，线也更容易识别，适合初学者。全新亚麻布清洗之后会缩水，所以必须过水之后使用。

过水方法

将布料放入足量的温水中浸泡几小时或一晚上，捞出之后轻拧阴干。半干状态下用熨斗轻轻按压熨烫，使布纹整齐。

工具

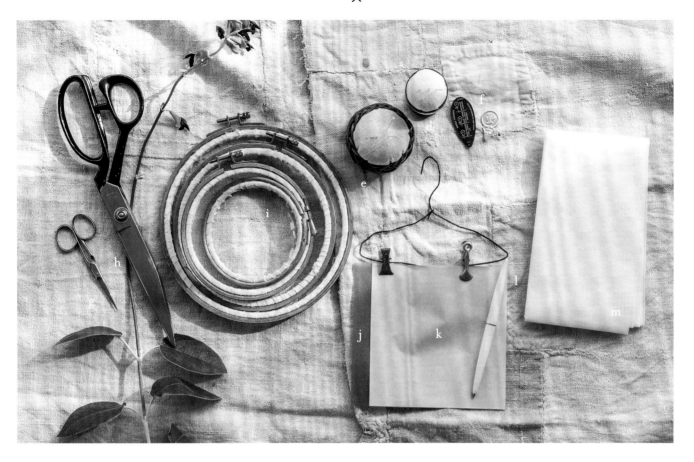

d 针

较粗的 DMC 羊毛线使用羊毛线绣针，较细的 Appletons 羊毛线和 25 号绣线使用法式绣针。如右表所示，根据使用绣线的根数区分使用。

线的种类	线的根数	本书中使用的针
DMC 羊毛线	1～2 根	DMC羊毛线绣针No.18
Appletons 羊毛线	1～2 根	法式绣针No.3
25 号绣线	1～2 根	法式绣针No.7
	3～4 根	法式绣针No.5
	6 根	法式绣针No.3

＊本书所用法式绣针均为日本Clover品牌。

e 针插、珠针

尖头的针插在针插上使用更方便。珠针用于将手工复写纸固定在布料上，以及布料之间缝合时的预固定。

f 穿线器

用于将线穿入针，特别是在穿羊毛线时。

g 线头剪

专门用于剪线的剪刀。刀头尖且刀刃薄，使用方便。

h 裁布剪

用于裁剪布料的剪刀。挑选使用起来顺手的剪刀即可。

i 绣绷

用来绷紧布料。为避免布料松弛，将螺丝拧紧之后使用。内框裹上薄薄的斜纹布，绣布更不易滑脱。大小多样，最小的直径只有 10cm，根据图案尺寸区分使用。

j 布用复写纸

手工专用复写纸，用于将图案描印于布料上。深色调的布料，建议使用白色复写纸。

k 描图纸、玻璃纸

描图纸是用于描印图案的薄透明纸。将图案描印于布料上时，将玻璃纸铺在描图纸上方，可以防止描图纸破裂。

l 描图笔

用于将图案描印于布料上。也可使用圆珠笔代替。

m 水溶纸

使用复写纸难以描印图案的布料时，方便使用半透明的水溶性无纺布。建议在暗色布料、厚布料、针织布、毛毡布等上面刺绣时使用。此外，还可以使用水溶膜。详细使用方法参照第 41 页。

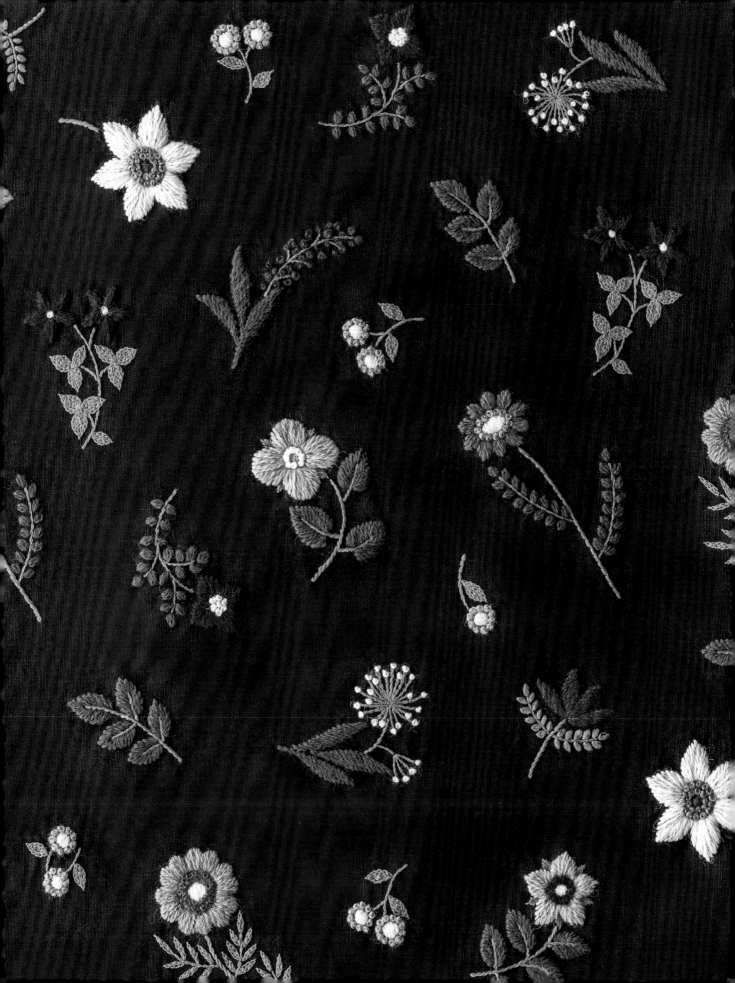

图案描印方法

使用布用复写纸

将描图纸放在图案上，用细笔描印。在平整的桌面上，如图所示依次重叠纸并用珠针固定于布料上，用描图笔用力描印图案。

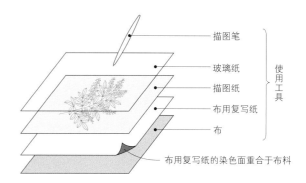

描图笔
玻璃纸
描图纸
布用复写纸
布

使用工具

布用复写纸的染色面重合于布料

使用水溶纸

将水溶纸放在图案上，用细水性笔描印，并剪掉周围多余部分。将剪下的图案部分重合于布料，四周用假缝线预固定之后进行刺绣。刺绣结束之后拆下假缝线，用水仔细洗掉水溶纸。

How to make

制作方法

直接透视描印

浅色布料可贴在透入阳光的玻璃窗上，利用光线透视图案，即可直接描印于布料。使用能够被水或热量消除墨迹的水消笔或热消笔。

图案读解方法

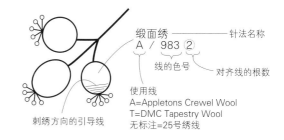

缎面绣 —— 针法名称
A / 983 ②
线的色号 对齐线的根数
使用线
A=Appletons Crewel Wool
T=DMC Tapestry Wool
无标注=25号绣线

刺绣方向的引导线

材料标注的说明

· 绣线使用量按束表示。
· 布料用量按宽 × 长表示。
 并且，布料及绣线的尺寸留有一定余量。

羊毛绣徽章 彩图见 p.04

材料

线:

DMC羊毛线

7196(深粉色)、7260(亮粉色)、7500(亮米色)、7739(淡黄色)各1束

DMC 25号绣线

08(深褐色)、310(黑色)、829(土黄色)、895(暗绿色)、987(绿色)各1束

实物等大图案

· DMC 羊毛线均用单线

· 除指定以外均为缎面绣

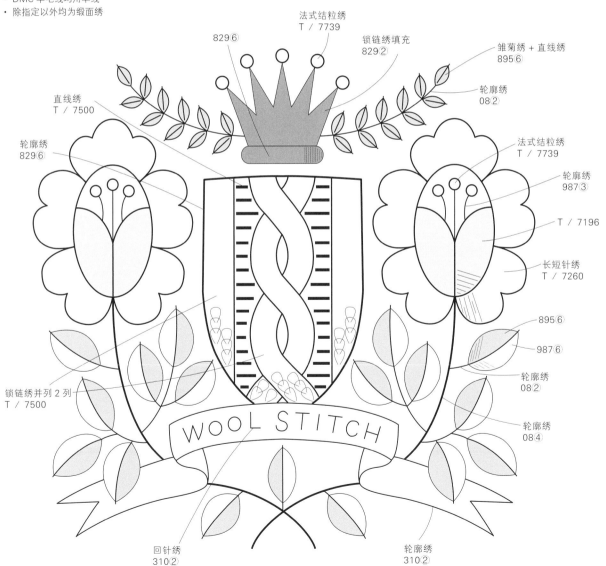

法式结粒绣
T／7739

829⑥

锁链绣填充
829②

雏菊绣＋直线绣
895⑥

轮廓绣
08②

直线绣
T／7500

轮廓绣
829⑥

法式结粒绣
T／7739

轮廓绣
987③

T／7196

长短针绣
T／7260

895⑥

987⑥

轮廓绣
08②

轮廓绣
08④

锁链绣并列2列
T／7500

WOOL STITCH

回针绣
310②

轮廓绣
310②

荷包 彩图见 p.05

成品尺寸 约长18cm×宽18cm

材料
线：参照p.42"羊毛绣徽章"
表布：亚麻布（白色）25cm×40cm
里布：亚麻布（亮玫瑰粉色）25cm×40cm
其他：宽0.5cm扁绳（原白色）10cm，直径1.3cm带爪纽扣1个，机
缝线（白色）适量

尺寸图

· 缝份均为1cm
· 在折线上做记号

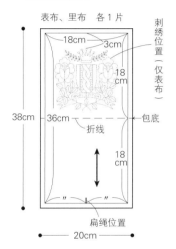

制作方法

① 参照图案（p.42）和尺寸图，在表布上描印成品线。
　成品线用假缝线等做记号。
② 刺绣图案，熨烫平整。
③ 加上指定缝份，分别裁剪表布及里布。

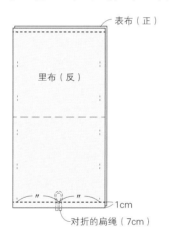

④ 表布和里布正面相对对齐，将剪成7cm的
　扁绳对折夹住（对折侧位于内侧），上下缝
　合。缝份熨烫劈开。

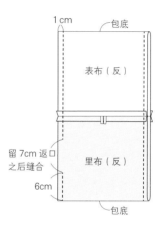

⑤ 表布、里布分别在包底对折，里布留返口
　之后缝合两侧。最后，拆下假缝线。

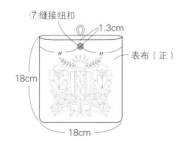

⑥ 从返口翻到正面，熨烫平整。将返口的
　缝份折入内侧，缝合。

植物园 彩图见 p.06

实物等大图案

· 图案参照 p.06、07 均匀布局
· 除指定以外均为缎面绣

〈金盏花〉

材料
线:
<u>DMC羊毛线</u>
ECRU(原白色)、7196(深粉色)、7321
(亮灰色)、7327(松石绿色)、7385(绿
色)、7428(苔绿色)、7452(淡黄色)、
7473(黄色)、7594(水蓝色)、7702(宝
石绿色)、7758(暗红色)、7922(橙色)
各1束
<u>DMC 25号绣线</u>
ECRU(原白色)、319(铬绿色)、500
(暗绿色)、502(宝石绿色)、733(褐
黄色)、986(绿色)、3346(黄绿色)、
3363(草绿色)各1束

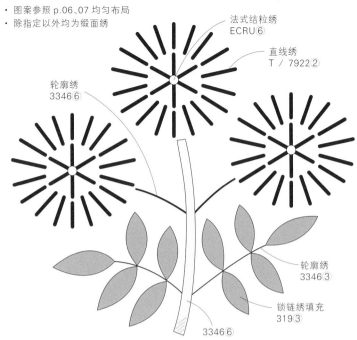

法式结粒绣
ECRU⑥

直线绣
T／7922②

轮廓绣
3346⑥

轮廓绣
3346③

锁链绣填充
319③

3346⑥

〈接骨木花〉

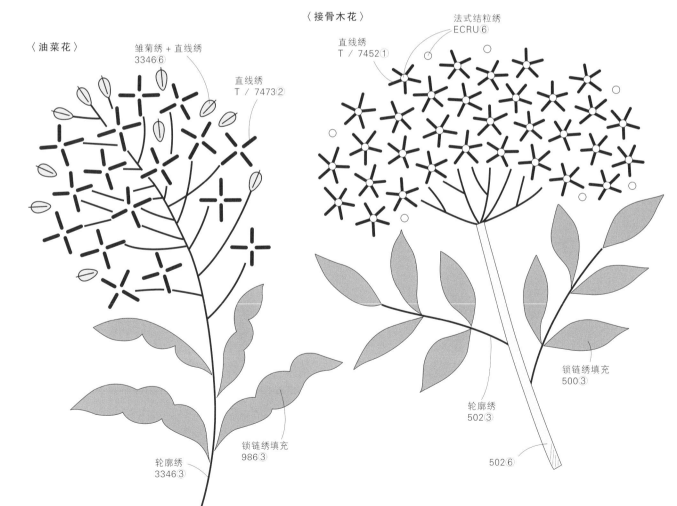

〈油菜花〉

雏菊绣＋直线绣
3346⑥

直线绣
T／7473②

轮廓绣
3346③

锁链绣填充
986③

直线绣
T／7452①

法式结粒绣
ECRU⑥

轮廓绣
502③

锁链绣填充
500③

502⑥

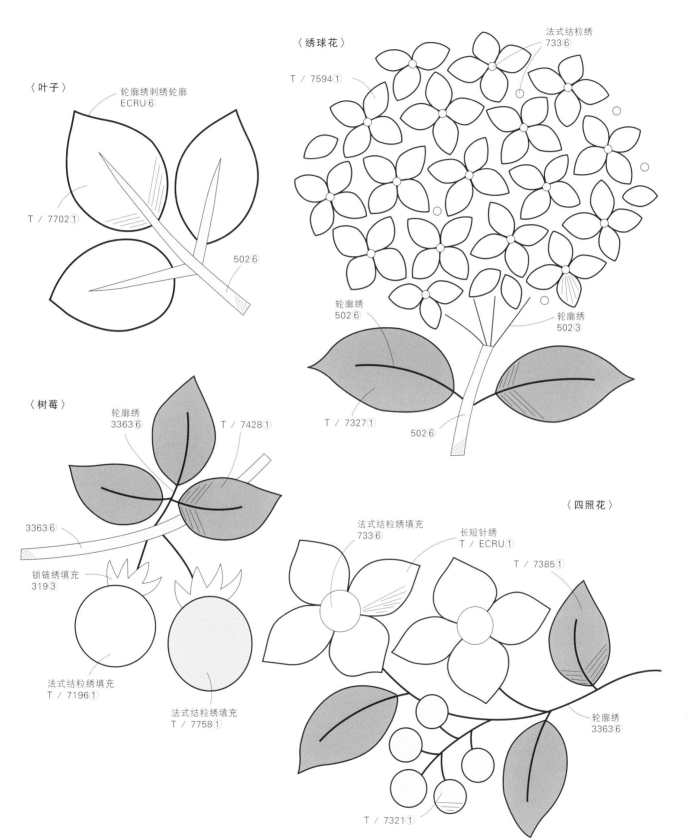

〈叶子〉

轮廓绣刺绣轮廓
ECRU⑥

T／7702①

502⑥

〈绣球花〉

法式结粒绣
733⑥

T／7594①

轮廓绣
502⑥

轮廓绣
502③

T／7327①

502⑥

〈树莓〉

轮廓绣
3363⑥

T／7428①

3363⑥

锁链绣填充
319③

法式结粒绣填充
T／7196①

法式结粒绣填充
T／7758①

〈四照花〉

法式结粒绣填充
733⑥

长短针绣
T／ECRU①

T／7385①

轮廓绣
3363⑥

T／7321①

45

含羞草 彩图见 p.08

材料
线：
DMC羊毛线
7504（黄色）2束
DMC 25号绣线
320（亮绿色）、505（绿色）各1束

三角披巾 彩图见 p.09

成品尺寸 约宽85cm×高38cm，全长约185cm

材料
线：参照"含羞草"（左栏）
其他：亚麻针织三角披巾（原白色）、水溶纸（参照p.39）、假缝线适量

实物等大图案
· 图案参照 p.08 均匀布局

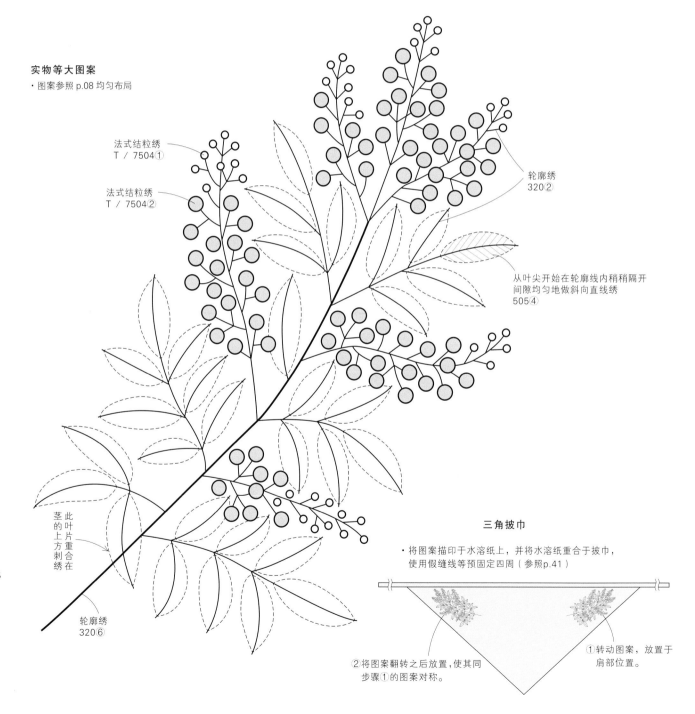

法式结粒绣
T／7504①

法式结粒绣
T／7504②

轮廓绣
320②

从叶尖开始在轮廓线内稍稍隔开间隙均匀地做斜向直线绣
505④

茎此
的叶
上片
方重
刺合
绣在

轮廓绣
320⑥

三角披巾

· 将图案描印于水溶纸上，并将水溶纸重合于披巾，使用假缝线等预固定四周（参照p.41）

②将图案翻转之后放置，使其同步骤①的图案对称。

①转动图案，放置于肩部位置。

复古花卉 彩图见 p.16

材料

线:

<u>DMC羊毛线</u>

7398（深绿色）、7500（亮米色）、7702（宝石绿色）、7739（淡黄色）各1束

<u>DMC 25号绣线</u>

839（褐色）、3045（土黄色）各1束

实物等大图案

- 重合虚线部分之后重复描印图案
- 除指定以外均为直线绣

T / 7500②

法式结粒绣填充
3045⑥

T / 7739①

T / 7702②

轮廓绣
839④

轮廓绣
839④

缎面绣
T / 7398①

法式结粒绣填充
3045⑥

长短针绣
T / 7500①

法式结粒绣
T / 7739①

47

花坛 彩图见 p.10

材料

线：

<u>Appletons羊毛线</u>

204（亮浅橙色）、206（浅橙色）、866（橙红色）、964（灰色）、
991（白色）各1束

<u>DMC 25号绣线</u>

991（宝石绿色）、3816（亮宝石绿色）各1束

实物等大图案

· 重合虚线部分之后重复描印图案
· 除指定以外均为长短针绣

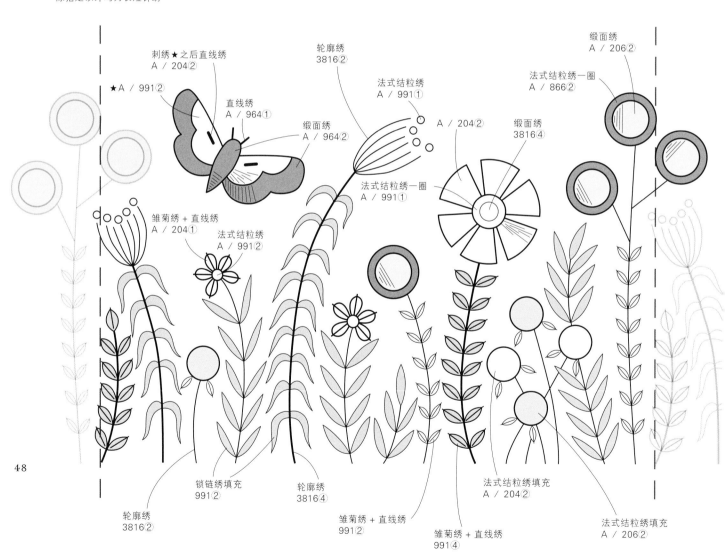

刺绣★之后直线绣
A / 204②

★A / 991②

直线绣
A / 964①

缎面绣
A / 964②

轮廓绣
3816②

法式结粒绣
A / 991①

缎面绣
A / 206②

法式结粒绣一圈
A / 866②

A / 204②

缎面绣
3816④

雏菊绣 + 直线绣
A / 204①

法式结粒绣
A / 991②

法式结粒绣一圈
A / 991①

轮廓绣
3816②

锁链绣填充
991②

轮廓绣
3816④

雏菊绣 + 直线绣
991②

雏菊绣 + 直线绣
991④

法式结粒绣填充
A / 204②

法式结粒绣填充
A / 206②

花朵韵津 彩图见 p.11

材料

线:

DMC羊毛线

7127（红褐色）1束

DMC 25号绣线

500（暗绿色）、561（宝石绿色）各1束

实物等大图案

· 重合虚线部分之后重复描印图案

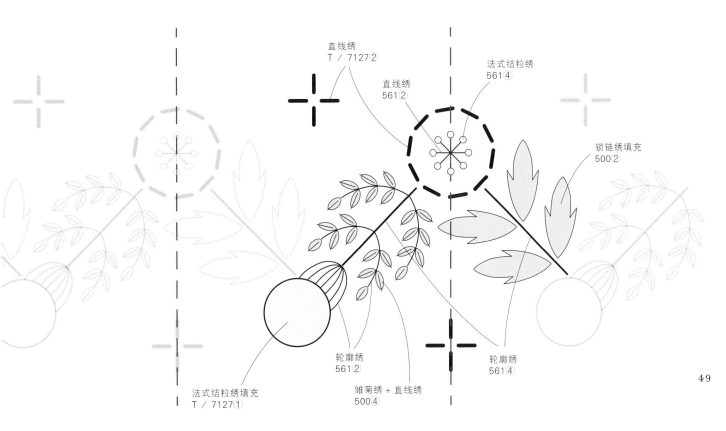

直线绣
T / 7127②

直线绣
561②

法式结粒绣
561④

锁链绣填充
500②

法式结粒绣填充
T / 7127①

轮廓绣
561②

雏菊绣 + 直线绣
500④

轮廓绣
561④

蝴蝶 彩图见 p.12

材料

线:

Appletons羊毛线

477（橙色）、743（蓝色）、844（黄色）、
921（蓝灰色）、991（白色）、993（黑色）
各1束

DMC 25号绣线

310（黑色）、3866（灰白色）各1束

贝雷帽 彩图见 p.13

尺寸 女款M码

材料

线:

Appletons羊毛线

844（黄色）、991（白色）、993（黑色）
各1束

DMC 25号绣线

310（黑色）、3866（白色）各1束

其他: 毛毡材质贝雷帽（米色）、水溶纸（参
照p.39）、假缝线适量

＊图案难以描印时，在水溶纸上描印图案并剪
下重合于贝雷帽上，用假缝线等预固定四
周之后进行刺绣（参照p.41）。

＊贝雷帽无法夹入绣绷时，用手拿起进行刺
绣。

实物等大图案
・除指定以外均为缎面绣，用单线

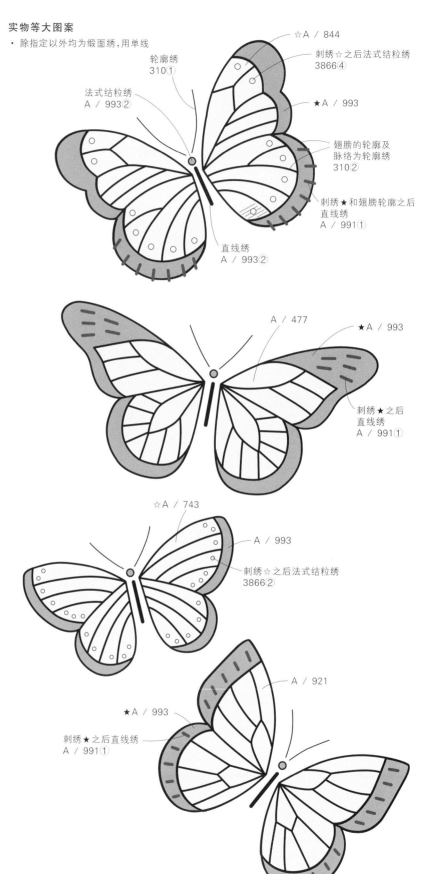

轮廓绣
310①

法式结粒绣
A／993②

☆A／844

刺绣☆之后法式结粒绣
3866④

★A／993

翅膀的轮廓及
脉络为轮廓绣
310②

刺绣★和翅膀轮廓之后
直线绣
A／991①

直线绣
A／993②

A／477

★A／993

刺绣★之后
直线绣
A／991①

☆A／743

A／993

刺绣☆之后法式结粒绣
3866②

A／921

★A／993

刺绣★之后直线绣
A／991①

花河发带 彩图见 p.29

尺寸　约宽6cm×长98cm

材料

线:

<u>Appletons羊毛线</u>

644(亮绿色)、834(绿色)、843(黄色)、863(橙色)、866(橙红色)、941(亮粉色)、946(粉色)、948(胭脂红色)、964(灰色)、991(白色)各1束

<u>DMC 25号绣线</u>

500(深绿色)1束

其他:宽6cm亚麻材质的米色发带98cm

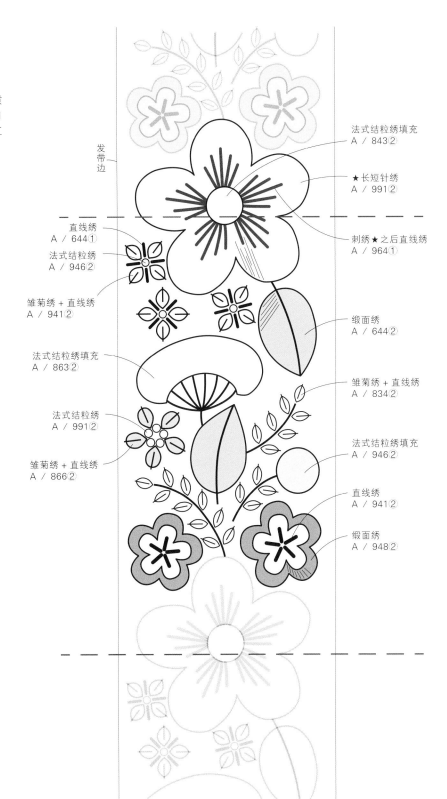

发带边

法式结粒绣填充
A / 843②

★长短针绣
A / 991②

直线绣
A / 644①

法式结粒绣
A / 946②

刺绣★之后直线绣
A / 964①

雏菊绣 + 直线绣
A / 941②

缎面绣
A / 644②

法式结粒绣填充
A / 863②

雏菊绣 + 直线绣
A / 834②

法式结粒绣
A / 991②

法式结粒绣填充
A / 946②

雏菊绣 + 直线绣
A / 866②

直线绣
A / 941②

缎面绣
A / 948②

51

蓟草花环 彩图见 p.14

材料
线:
DMC羊毛线
707（洋红色）、708（紫红色）、7251（亮粉色）、7702（绿色）各1束
DMC 25号绣线
319（铬绿色）、3363（草绿色）各1束

＊DMC羊毛线707（洋红色）、708（紫红色）为新线。

实物等大图案

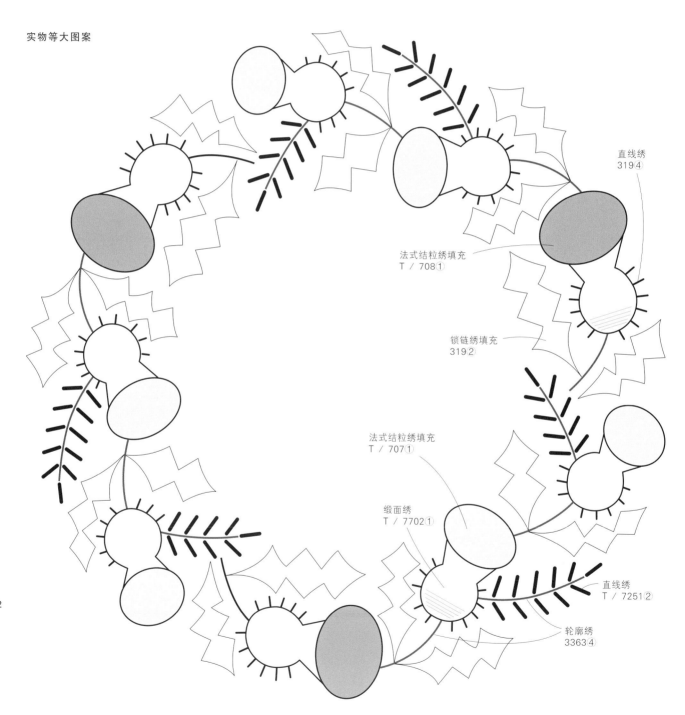

直线绣
319④

法式结粒绣填充
T / 708①

锁链绣填充
319②

法式结粒绣填充
T / 707①

缎面绣
T / 7702①

直线绣
T / 7251②

轮廓绣
3363④

虞美人 彩图见 p.19

材料

布：亚麻布（淡黄色）35cm×35cm

线：

Appletons羊毛线

181（亮粉色）、206（橙红色）、311（黄色）、331（乳黄色）、477（橙色）、602
（淡紫色）、991（白色）各1束

DMC 25号绣线

320（亮绿色）、918（红褐色）各1束，561（宝石绿色）2束

其他：外径19.5cm绣绷1个，毛毡布（褐色）15cm×15cm，手缝线（褐色）适量

实物等大图案

· 除指定以外均为长短针绣，用双线

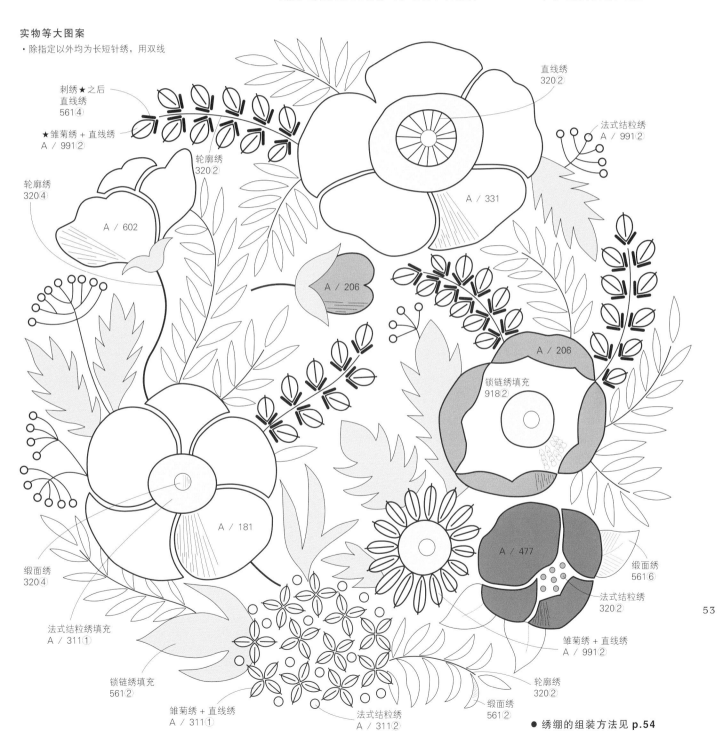

刺绣★之后
直线绣
561④

★雏菊绣 + 直线绣
A / 991②

轮廓绣
320②

轮廓绣
320④

A / 602

直线绣
320②

法式结粒绣
A / 991②

A / 331

A / 206

A / 206

锁链绣填充
918②

A / 181

A / 477

缎面绣
320④

法式结粒绣填充
A / 311①

锁链绣填充
561②

雏菊绣 + 直线绣
A / 311①

法式结粒绣
A / 311②

缎面绣
561②

轮廓绣
320②

缎面绣
561⑥

法式结粒绣
320②

雏菊绣 + 直线绣
A / 991②

● 绣绷的组装方法见 p.54

53

茶壶垫 彩图见 p.15

成品尺寸 直径约21cm

材料
布：亚麻布（白色）30cm×30cm，2片
线：参照p.52 "蓟草花环"
其他：机缝线（白色）适量

尺寸图

· 缝份均为1cm

表布2片

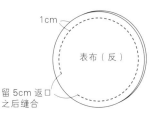

刺绣位置（仅1片表布）

3cm
21cm
23cm

制作方法

①参照图案（p.52）和尺寸图，将成品线描印于1片表布上。
②刺绣图案，熨烫平整。
③加上指定缝份，裁剪2片表布。

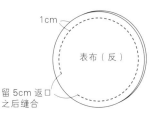
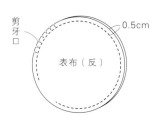

④将2片表布正面相对对齐，留下返口之后缝合四周。

⑤将缝份剪为0.5cm，并在上面剪牙口。

⑥从返口翻到正面，熨烫平整。将返口的缝份折入内侧，缝合。

绣绷的组装方法

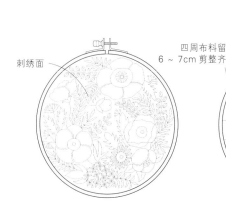
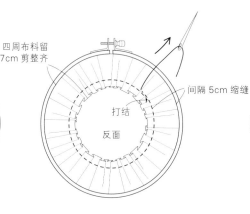
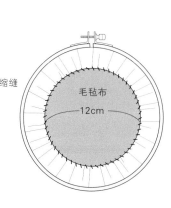

①将需要刺绣的布均匀固定于绣绷上。

②反面布料边缘留6～7cm剪整齐。在距离绣绷边缘5cm左右的位置用手缝线缩缝，并将线收紧。最后稍稍重合几针缝合，并打结。

③将毛毡布裁剪成直径12cm圆形，重合于上方遮挡住缩缝线，并用手缝线卷针缝缝好。

54

古典花卉 彩图见 p.28

材料
布：亚麻布（水蓝色）35cm×35cm
线：
DMC羊毛线
ECRU（原白色）、7194（粉色）、7221（亮粉色）、7398（深绿色）、7540（绿色）、7758（暗红色）各1束
DMC 25号绣线
733（深黄色）、890（绿色）、3363（草绿色）、3790（褐色）各1束
其他：外径19.5cm绣绷1个，毛毡布（蓝灰色）15cm×15cm，手缝线（蓝灰色）适量

实物等大图案

· DMC羊毛线均用单线
· 除指定以外均为长短针绣

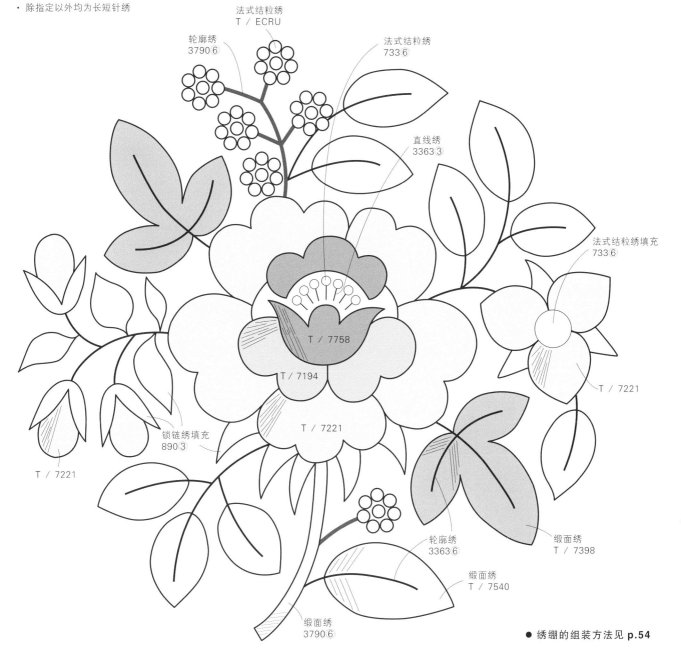

法式结粒绣
T／ECRU

轮廓绣
3790⑥

法式结粒绣
733⑥

直线绣
3363③

法式结粒绣填充
733⑥

T／7758

T／7194

T／7221

锁链绣填充
890③

T／7221

轮廓绣
3363⑥

缎面绣
T／7398

缎面绣
T／7540

缎面绣
3790⑥

T／7221

● 绣绷的组装方法见 p.54

花砖图案针插 彩图见 p.17

成品尺寸 约长9cm×宽9cm

材料（布为1个针插用量）
布：
表布前片用亚麻布（a、c深蓝色，b白色）20cm×20cm，1片
表布后片用亚麻布（a、c深蓝色，b白色）11cm×11cm，1片
线：
<u>Appletons羊毛线</u>
a、c 991（白色），b 749（深蓝色）各1束
<u>DMC 25号绣线</u>
a、c 3866（白色），b 336（深蓝色）各1束
其他：手工棉适量，机缝线（a、c深蓝色，b白色）适量

实物等大图案
· Appletons羊毛线均用双线

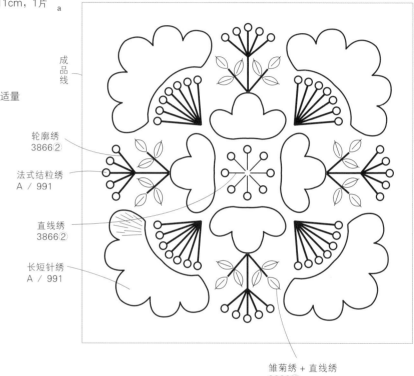

a

成品线

轮廓绣
3866②

法式结粒绣
A / 991

直线绣
3866②

长短针绣
A / 991

雏菊绣 + 直线绣
3866④

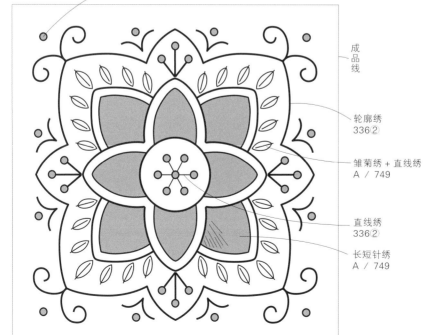

b

法式结粒绣
A / 749

成品线

轮廓绣
336②

雏菊绣 + 直线绣
A / 749

直线绣
336②

长短针绣
A / 749

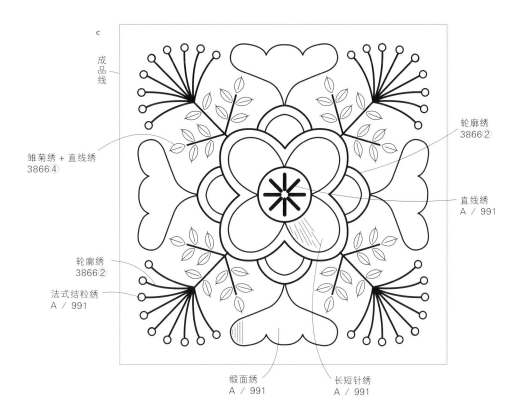

c

成品线

雏菊绣＋直线绣
3866④

轮廓绣
3866②

法式结粒绣
A／991

轮廓绣
3866②

直线绣
A／991

缎面绣
A／991

长短针绣
A／991

尺寸图

· 缝份均为 1cm

表布 2 片

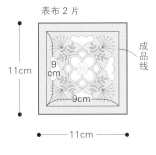

11cm

9cm

9cm

成品线

11cm

※前片粗裁剪成 20cm×20cm，
刺绣之后裁剪成指定尺寸。

制作方法

① 在粗裁剪成 20cm×20cm 的前片描印图案。

② 刺绣图案，熨烫平整。

③ 参照尺寸图，加上缝份之后精细裁剪（后片也同样裁剪）。

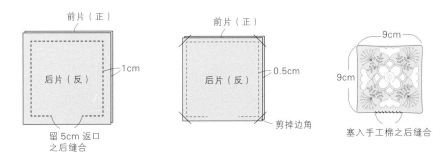

前片（正）

后片（反）

1cm

留 5cm 返口
之后缝合

前片（正）

后片（反）

0.5cm

剪掉边角

9cm

9cm

塞入手工棉之后缝合

④ 将前片和后片正面相对缝合，
留下返口之后缝合四周。

⑤ 将缝份剪为 0.5cm，边角缝份
稍稍剪掉。

⑥ 从返口翻到正面之后熨烫平整，从返口
中塞入手工棉。将返口的缝份折入内侧，
缝合。

57

蒲公英 彩图见 p.20

材料

线:

DMC羊毛线

7385（绿色）、7473（黄色）各1束

DMC 25号绣线

18（黄色）、3364（亮绿色）各1束

实物等大图案

· 图案参照 p.20 均匀布局

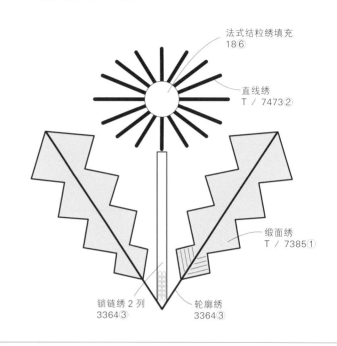

法式结粒绣填充
18⑥

直线绣
T / 7473②

缎面绣
T / 7385①

锁链绣 2 列
3364③

轮廓绣
3364③

趣味花卉 彩图见 p.25

材料

线:

Appletons羊毛线

528（宝石绿色）、753（粉色）、863（橙色）、866（橙红色）、
946（洋红色）、991（白色）各1束

DMC 25号绣线

3813（亮绿色）1束

实物等大图案

· 图案参照 p.25 均匀布局

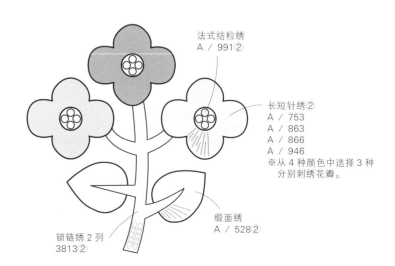

法式结粒绣
A / 991②

长短针绣②
A / 753
A / 863
A / 866
A / 946
※从 4 种颜色中选择 3 种
　分别刺绣花瓣。

缎面绣
A / 528②

锁链绣 2 列
3813②

现代花卉婴儿毛衣 彩图见 p.21

尺寸 婴儿（3~6个月）毛衣

材料

线:

DMC羊毛线

7010（橙红色）、7121（亮粉色）、7385（绿色）、7404（亮绿色）、7500（亮米色）、7518（栗色）各1束

DMC 25号绣线

356（橙红色）、986（绿色）各1束

其他：3~6个月婴儿毛衣（米白色），水溶纸（参照p.39），假缝线适量

＊图案描印于水溶纸上之后剪下，将剪下的图案重合于婴儿毛衣的合适位置，使用假缝线等预固定四周，然后刺绣（参照p.41）。

实物等大图案

· 除指定以外均为长短针绣，用单线

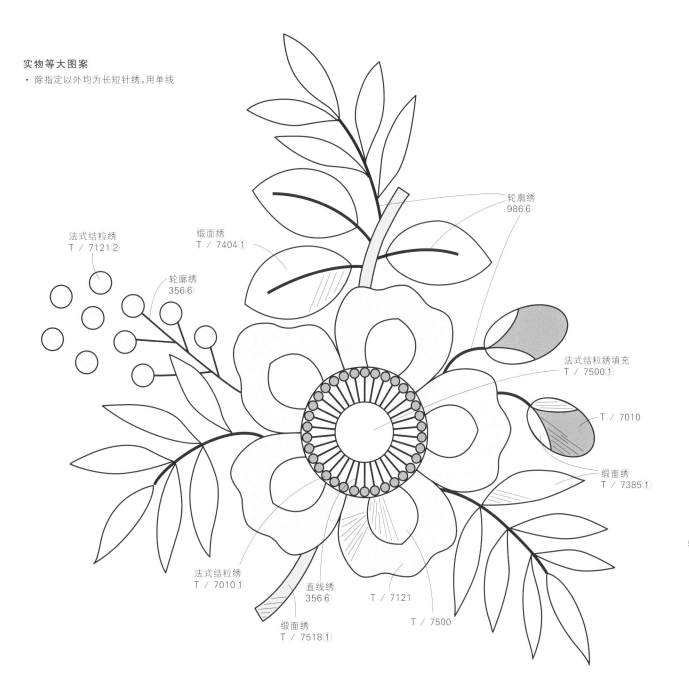

法式结粒绣
T / 7121②

轮廓绣
356⑥

缎面绣
T / 7404①

轮廓绣
986⑥

法式结粒绣填充
T / 7500①

T / 7010

缎面绣
T / 7385①

法式结粒绣
T / 7010①

直线绣
356⑥

T / 7121

T / 7500

缎面绣
T / 7518①

实物等大图案

- ・▲为长短针绣，用双线
- ・★为缎面绣
- ・△为法式结粒绣

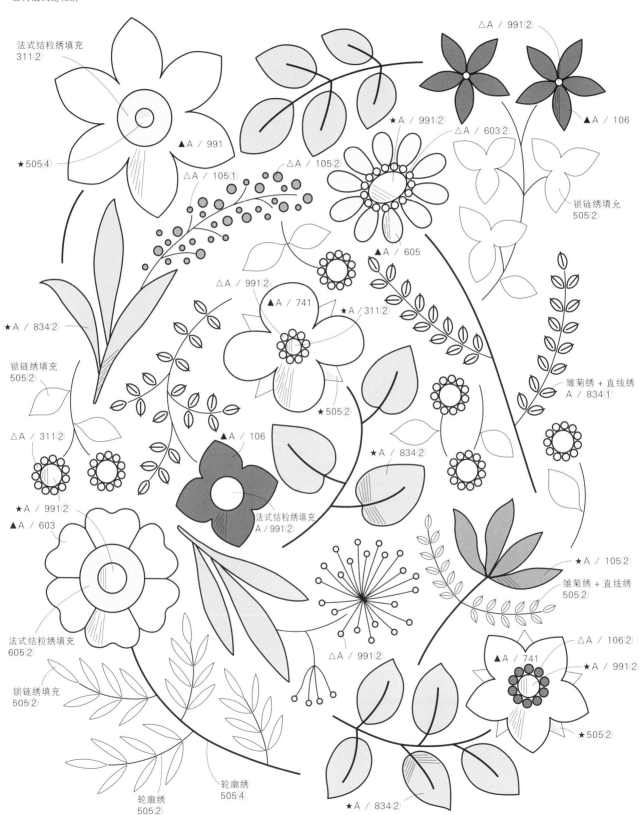

法式结粒绣填充
311②

★505④

△A／991②

▲A／106

△A／603②

△A／105② ★A／991②

△A／105①

锁链绣填充
505②

▲A／605

△A／991②

▲A／741

★A／311②

★A／834②

锁链绣填充
505②

雏菊绣＋直线绣
A／834①

△A／311②

★A／834②

★A／991②

▲A／106

▲A／603

★505②

法式结粒绣填充
A／991②

★A／105②

雏菊绣＋直线绣
505②

法式结粒绣填充
605②

△A／106②

▲A／741

★A／991②

锁链绣填充
505②

△A／991②

★505②

60

轮廓绣
505②

轮廓绣
505④

★A／834②

压花 彩图见 p.22

材料

线：

Appletons羊毛线

105（蓝紫色）、106（深蓝紫色）、311（黄色）、603（淡紫色）、
605（紫色）、741（浅蓝紫色）、834（绿色）、991（白色）各1束
DMC 25号绣线
505（绿色）1束

尺寸图

- 缝份除指定以外均为 1cm
- 折线、提手缝接位置加上标记

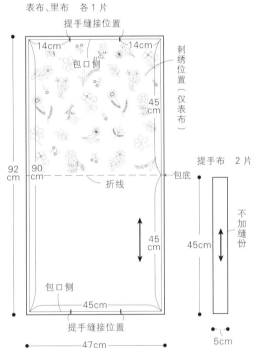

表布、里布 各1片

提手缝接位置

14cm 14cm

包口侧

刺绣位置（仅表布）

45cm

92cm 90cm

折线 包底

提手布 2片

不加缝份

45cm 45cm

包口侧

45cm

提手缝接位置

5cm

47cm

大布包 彩图见 p.23

成品尺寸 约长45cm×宽45cm（不含提手）

材料

布：

表布、提手用亚麻布（黑色）55cm×95cm，里布用亚麻布（深蓝色）50cm×95cm
线：参照"压花"（左栏）
其他：机缝线（黑色）适量

制作方法

① 参照图案（p.60）和尺寸图，在表布上描印成品线，均匀布局图案。成品线用假缝线等标记。
② 刺绣图案，熨烫平整。
③ 加上指定缝份，分别裁剪表布及里布。提手不加缝份，按指定尺寸裁剪。

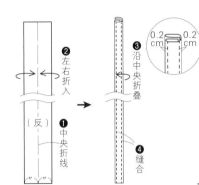

④ 提手如上图所示折叠后，缝合长边。另一根同样缝合。

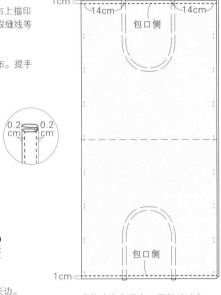

⑤ 将表布和里布正面相对对齐，夹住提手之后缝合袋口。缝份熨烫剪开。

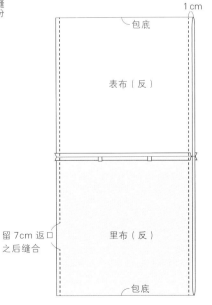

⑥ 表布、里布分别在包底对折。留下返口，缝合两侧。接着，拆下假缝线。

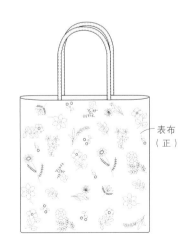

⑦ 从返口翻到正面，熨烫平整。将返口的缝份折入内侧，缝合。

· 除指定以外均为长短针绣,用双线

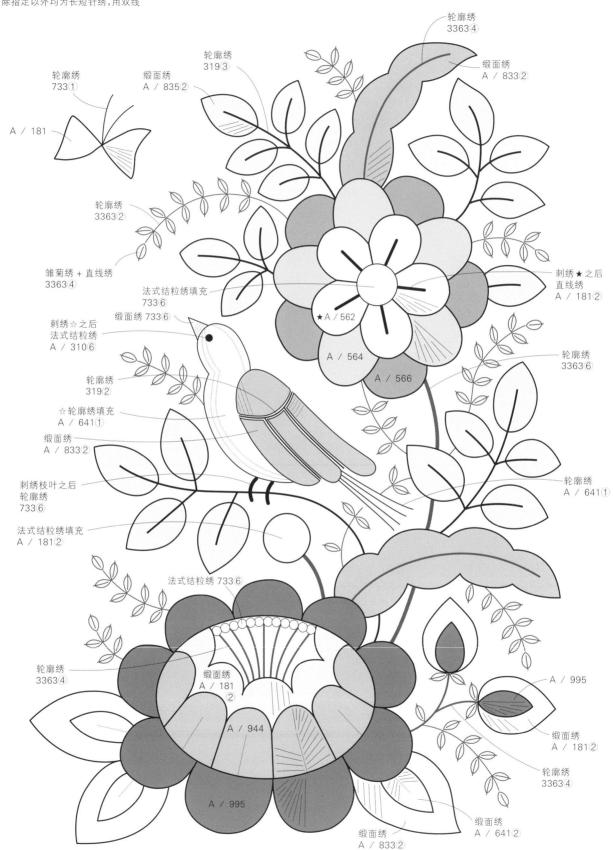

轮廓绣
3363④

缎面绣
A / 833②

轮廓绣
319③

轮廓绣
733①

缎面绣
A / 835②

A / 181

轮廓绣
3363②

雏菊绣 + 直线绣
3363④

法式结粒绣填充
733⑥

刺绣☆之后
法式结粒绣
A / 310⑥

缎面绣 733⑥

轮廓绣
319②

☆轮廓绣填充
A / 641①

缎面绣
A / 833②

刺绣枝叶之后
轮廓绣
733⑥

法式结粒绣填充
A / 181②

★A / 562

A / 564

A / 566

刺绣★之后
直线绣
A / 181②

轮廓绣
3363⑥

轮廓绣
A / 641①

法式结粒绣 733⑥

轮廓绣
3363④

缎面绣
A / 181
②

A / 944

A / 995

轮廓绣
3363④

缎面绣
A / 833②

A / 995

A / 995

缎面绣
A / 181②

轮廓绣
3363④

缎面绣
A / 641②

62

鸟儿乐园 彩图见 p.24

材料
线：

Appletons羊毛线

181（亮粉色）、562（浅水蓝色）、564（水蓝色）、566（蓝色）、
641（亮绿色）、833（绿色）、835（深绿色）、944（粉色）、
995（红色）各1束

DMC 25号绣线

319（青绿色）、733（深黄色）、3363（草绿色）各1束

小浆果 彩图见 p.30

材料
线：

Appletons羊毛线

833（绿色）、991（白色）各1束

DMC 25号绣线

08（深褐色）1束

实物等大图案

· 图案参照 p.30 均匀布局

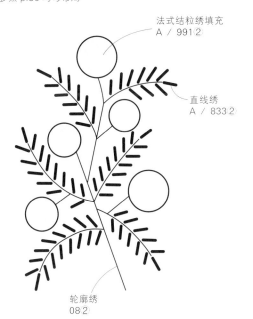

法式结粒绣填充
A ／ 991 2

直线绣
A ／ 833 2

轮廓绣
08 2

披肩 彩图见 p.31

尺寸　约宽104cm×长120cm（不含流苏）

材料
线：参照"小浆果"（左栏）
其他：羊毛材质披肩（象牙白色），水溶纸（参照p.39），假缝线
适量

披肩

· 图案描印于水溶纸上之后剪下，将剪下的图案随机布局在披肩
　上，使用假缝线等预固定四周，然后刺绣（参照p.41）

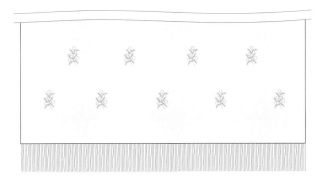

三色堇 彩图见 p.26

材料

线：

DMC羊毛线

7022（紫色）、7023（深紫色）、7244（浅紫色）、7284（暗灰色）、7307（深蓝色）、7510（浅灰色）、7540（绿色）、7555（蓝灰色）、7739（淡黄色）各1束

DMC 25号绣线

3347（黄绿色）1束

托特包 彩图见 p.27

成品尺寸 约长33cm×宽27cm（不含提手）

材料

布：

表布、提手用亚麻布（白色）45cm×75cm，里布用亚麻布（灰色）35cm×75cm

线：参照"三色堇"（左栏）

其他：机缝线（白色）适量

实物等大图案

· 除指定以外均为长短针绣，用单线

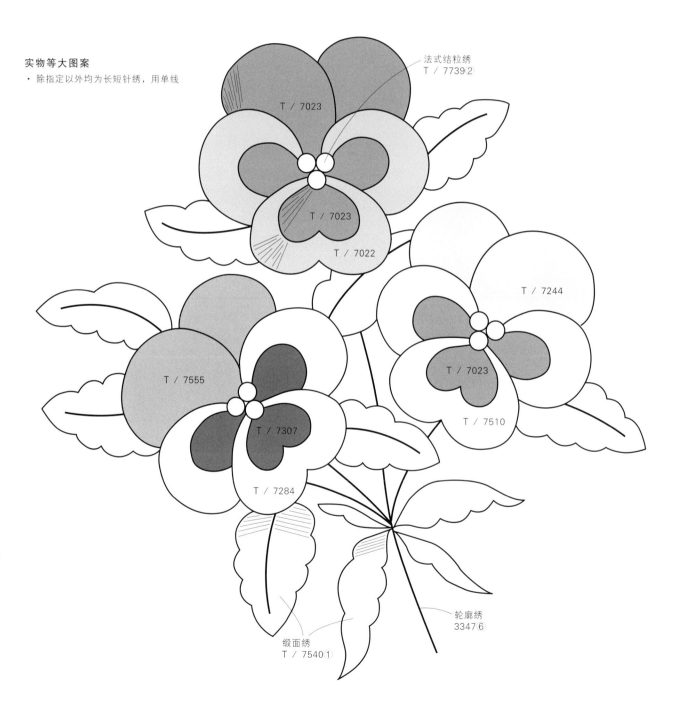

法式结粒绣
T／7739②

T／7023

T／7023

T／7022

T／7244

T／7023

T／7510

T／7555

T／7307

T／7284

缎面绣
T／7540①

轮廓绣
3347⑥

尺寸图

- 缝份除指定以外均为1cm
- 折线、提手缝接位置做记号

表布、里布　各1片

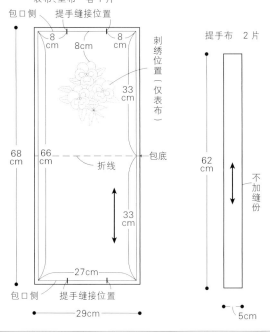

包口侧
提手缝接位置
8cm　8cm　8cm
刺绣位置（仅表布）
33cm
68cm　66cm
折线　包底
33cm
27cm
包口侧　提手缝接位置
29cm

提手布　2片

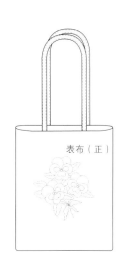

62cm
不加缝份
5cm

制作方法

① 参照图案（p.64）和尺寸图，在表布上描印成品线。成品线用假缝线等标记。
② 刺绣图案，熨烫平整。
③ 加上指定缝份，分别裁剪表布及里布。提手不加缝份，按指定尺寸裁剪。
④ 参照p.61"大布包"的步骤4～7进行制作。

表布（正）

靠垫　彩图见 p.18

材料

布：亚麻布（黑色）75cm×40cm
线：参照p.44"植物园"
其他：30cm×30cm成品靠垫芯1个，机缝线（黑色）适量

成品尺寸　约长30cm×宽30cm

尺寸图

- （ ）内为缝份
- 折线加上标记

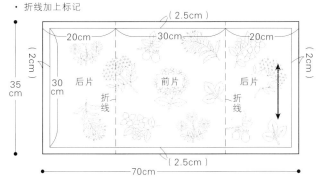

（2.5cm）
20cm　30cm　20cm
（2cm）
后片　前片　后片
35cm
30cm
折线　折线
（2cm）
（2.5cm）
70cm

制作方法

① 参照尺寸图，在布料上描印成品线，均匀布局图案（p.44、45）。
② 刺绣图案，熨烫平整。加上指定缝份之后裁剪。

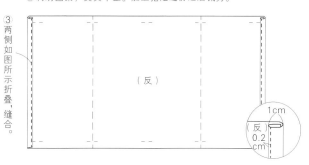

③ 两侧如图所示折叠，缝合。
（反）
1cm
（反）0.2cm

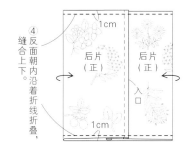

④ 反面朝内沿着折线折叠。
1cm
后片（正）　后片（正）
入口
1cm

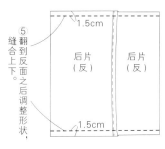

⑤ 缝合上下。翻到反面之后调整形状。
1.5cm
后片（反）　后片（反）
1.5cm

⑥ 翻到正面之后熨烫平整。从后片入口放入靠垫芯。

白玫瑰 彩图见 p.36

材料
线：
DMC羊毛线
ECRU（原白色）、7327（绿松石色）、7329（苔绿色）、7426
（草绿色）、7429（深绿色）、7510（浅灰色）、7583（黄绿色）
各1束
DMC 25号绣线
500（深绿色）、647（亮绿色）各1束

实物等大图案
· 除指定以外均为缎面绣，用单线

滑雪者 彩图见 p.35

材料
线：
Appletons羊毛线
296（暗绿色）、356（橄榄绿色）、749（深蓝色）、834（绿色）
各1束
DMC 25号绣线
02（亮灰色）、535（灰色）、543（米色）、611（沙米色）、
3021（深褐色）各1束

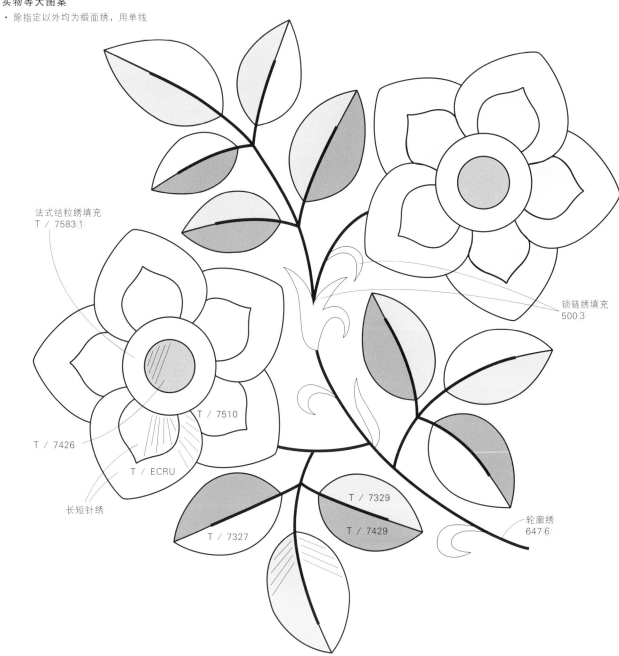

法式结粒绣填充
T／7583①

锁链绣填充
500③

T／7510

T／7426

T／ECRU

长短针绣

T／7329

T／7429

轮廓绣
647⑥

T／7327

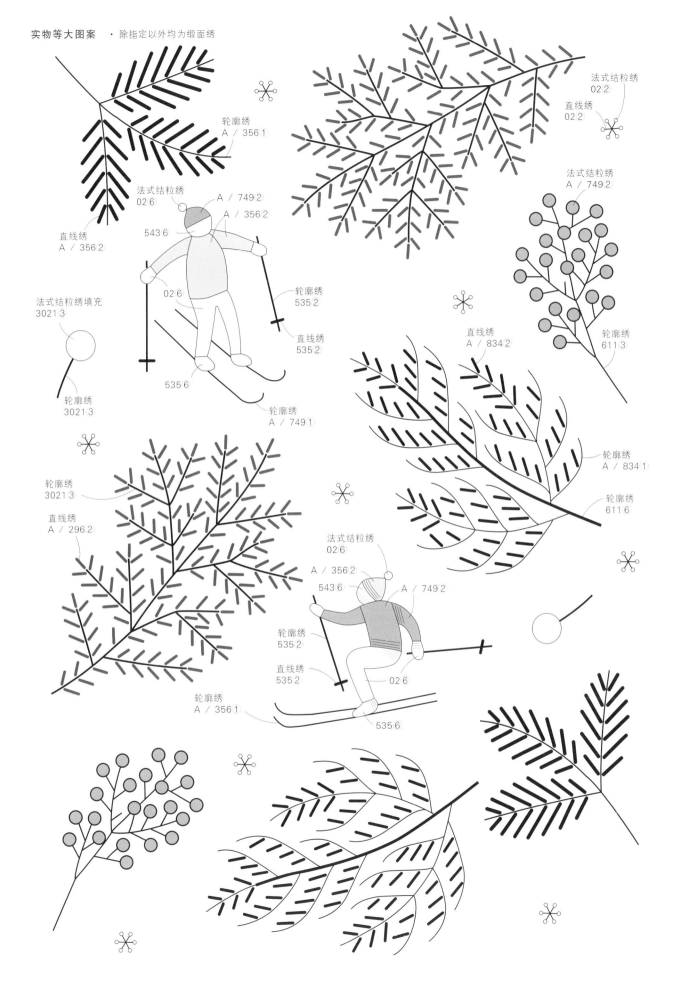

轮廓绣
A／356 1

法式结粒绣
02 2

直线绣
02 2

法式结粒绣
02 6

A／749 2

A／356 2

543 6

直线绣
A／356 2

法式结粒绣
A／749 2

02 6

轮廓绣
535 2

直线绣
535 2

法式结粒绣填充
3021 3

535 6

轮廓绣
3021 3

轮廓绣
A／749 1

轮廓绣
611 3

直线绣
A／834 2

轮廓绣
A／834 1

轮廓绣
611 6

轮廓绣
3021 3

直线绣
A／296 2

法式结粒绣
02 6

A／356 2

543 6

A／749 2

轮廓绣
535 2

直线绣
535 2

02 6

轮廓绣
A／356 1

535 6

蘑菇画框 彩图见 p.34

尺寸　约长30cm×宽26cm

材料
布：亚麻布（黑色）35cm×30cm
线：
<u>Appletons羊毛线</u>
723（红色）、976（深褐色）、983（深米色）、986（栗色）各1束
<u>DMC 25号绣线</u>
07（深米色）、895（深绿色）、3031（深褐色）、3866（灰白色）各1束
其他：约长30cm×宽26cm的画框1个

实物等大图案
· 除指定以外均为轮廓绣

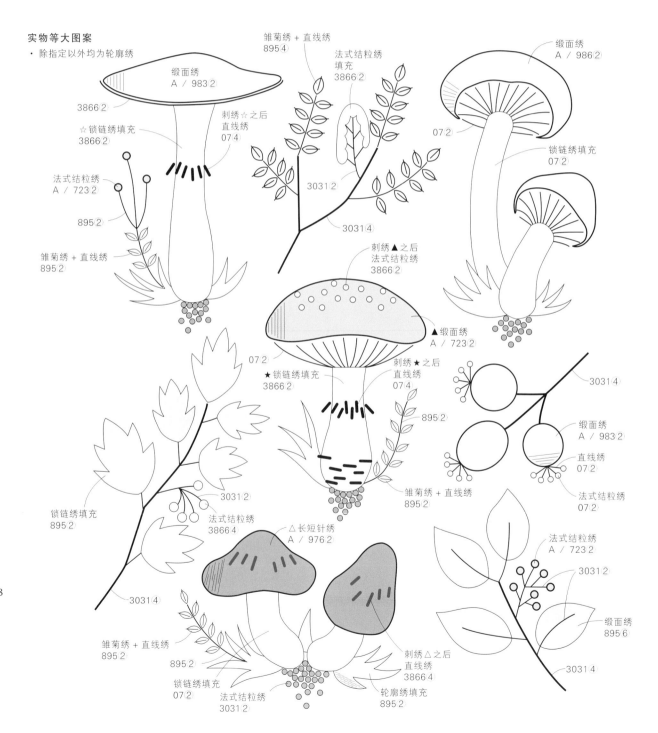

缎面绣
A / 983②

3866②

☆锁链绣填充
3866②

法式结粒绣
A / 723②

895②

雏菊绣 + 直线绣
895②

雏菊绣 + 直线绣
895④

法式结粒绣
填充
3866⑥

刺绣☆之后
直线绣
07④

3031②

3031④

缎面绣
A / 986②

07②

锁链绣填充
07②

刺绣▲之后
法式结粒绣
3866②

▲缎面绣
A / 723②

07②

★锁链绣填充
3866②

刺绣★之后
直线绣
07④

895②

雏菊绣 + 直线绣
895②

3031④

缎面绣
A / 983②

直线绣
07②

法式结粒绣
07②

锁链绣填充
895②

3031②

法式结粒绣
3866④

3031④

雏菊绣 + 直线绣
895②

895②

锁链绣填充
07②

法式结粒绣
3031②

△长短针绣
A / 976②

刺绣△之后
直线绣
3866④

轮廓绣填充
895②

法式结粒绣
A / 723②

3031②

缎面绣
895⑥

3031④

植物 彩图见 p.37

材料

线:

DMC羊毛线

ECRU（原白色）、7379（卡其色）、7406（亮绿色）、7429（深绿色）、7519
（栗色）、7540（绿色）、7583（黄绿色）各1束

DMC 25号绣线

505（绿色）、610（浅褐色）、647（亮绿色）各1束

· 除指定以外均为缎面绣，用单线

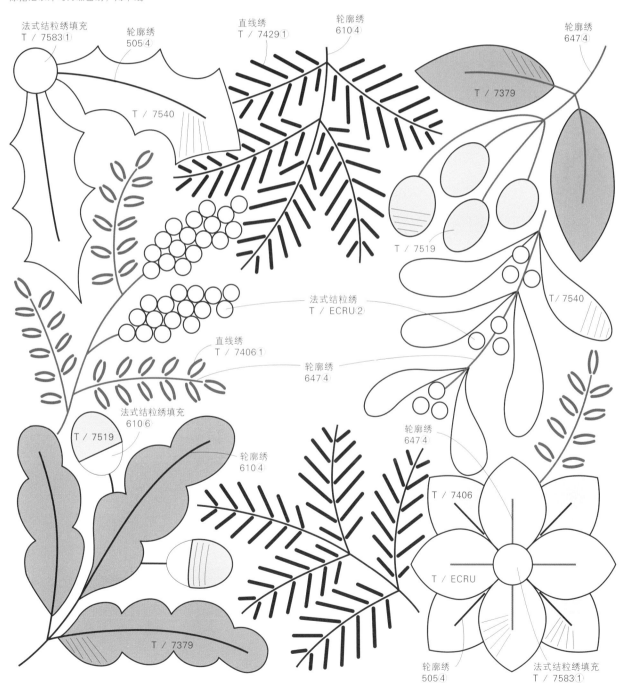

法式结粒绣填充
T / 7583①

轮廓绣
505④

直线绣
T / 7429①

轮廓绣
610④

轮廓绣
647④

T / 7379

T / 7540

T / 7519

法式结粒绣
T / ECRU②

T / 7540

直线绣
T / 7406①

轮廓绣
647④

法式结粒绣填充
610⑥

T / 7519

轮廓绣
610④

轮廓绣
647④

轮廓绣
647④

T / 7406

T / ECRU

T / 7379

轮廓绣
505④

法式结粒绣填充
T / 7583①

刺绣针法

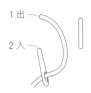

直线绣
基本针法。根据线的根数，刺绣效果有所变化。用羊毛线刺绣看起来蓬松、立体，可用于花、叶等。

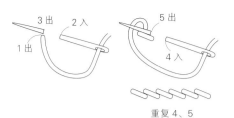

重复4、5

轮廓绣
用于描绘长线条的针法。反复刺入相同针眼。曲线部分细密刺绣，效果更加平滑。

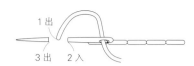

回针绣
用于刺绣线条，特别适合表现细线。

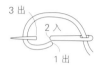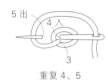

重复4、5

锁链绣
锁链形状的针法。除了描绘线条，还适合填充绣面。

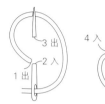

雏菊绣
用于描绘花瓣等小图案。

雏菊绣 + 直线绣
重复1～2次直线绣，盖在雏菊绣上。可绣出蓬松的椭圆形，主要用于叶子、果实等。

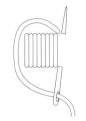

缎面绣
针迹水平排列，是填充绣面的针法。如果使用羊毛线，这种针法更容易。

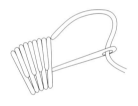

长短针绣
长短针迹交替排列填充绣面。主要用于刺绣扇形花瓣。

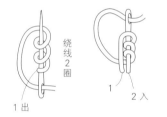

绕线2圈

法式结粒绣
打结的针法。绕线于针，从出针的孔隔开1mm入针刺入布中。用手指压住，轻轻收紧线头。

锁链绣刺绣转角
锁链绣绣到转角之后先暂停，改变方向继续刺绣。

锁链绣或法式结粒绣填充绣面
首先刺绣图案的轮廓线，接着填充内侧。刺绣时，关键在于尽可能避免超出图案范围。锁链绣填充绣面时，注意避免留下间隙。

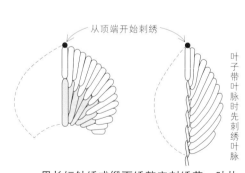

从顶端开始刺绣

叶子带叶脉时先刺绣叶脉

用长短针绣或缎面绣整齐刺绣花、叶片
花瓣从中央向两边分别呈放射状刺绣，由外侧向内侧刺绣。

刺绣基础

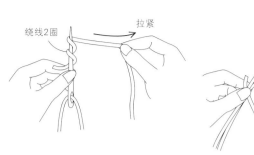

绕线2圈　拉紧

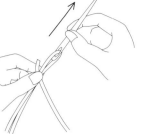

拉出针

打结方法

刺绣起点制作线结。首先，拿起已穿线的针，线头绕线于针2圈。接着，用手指压住绕上的线的同时拉出针，制作线结。

线结

刺绣起点和刺绣终点

●用缎面绣或长短针绣描绘绣面

刺绣起点

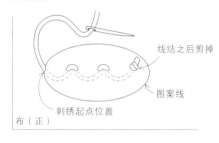

线结之后剪掉

图案线

刺绣起点位置

布（正）

在刺绣起点位置附近的图案线内刺入小小的几针。继续刺绣覆盖这些针目，靠近线结时进行处理。

刺绣终点

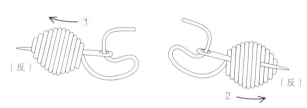

（反）　①　（反）　②

从反面出线，在刺绣终点的针迹中穿入线，反复几次之后剪断线头。

●用锁链绣或轮廓绣描绘线条

刺绣起点

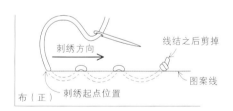

刺绣方向

线结之后剪掉

图案线

刺绣起点位置

布（正）

在刺绣起点位置附近的图案线内刺入小小的几针。盖住这些针目继续刺绣，靠近线结时进行处理。

刺绣终点

剪断

布（反）

从反面出线，在刺绣终点的针迹中穿入线，绕线几次之后剪断线头。

●换线等在刺绣终点绕线之后重新开始

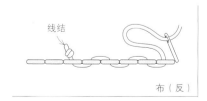

线结

布（反）

换线等从中途重新开始时，从反面将打结的线在刺绣终点绕线几次，再从刺绣起点位置出线。之后剪掉线结。

●熨烫方法

刺绣完成之后，首先消去图案标记。接着，在熨烫台上铺上厚毛巾，将作品反面朝上放在毛巾上，稍稍蒸汽加热。轻轻用力边拉伸边熨烫，容易烫平褶皱。

HIGUCHI YUMIKO WOOL SHISHU NO TANOSHIMI by Yumiko Higuchi
Copyright © Yumiko Higuchi, 2022
All rights reserved.
Original Japanese edition published by SHUFU TO SEIKATSU SHA CO, LTD
Simplified Chinese translation copyright © 2023 by Henan Science and Technology Press Co., Ltd.
This Traditional Chinese edition published by arrangement with SHUFU TO SEIKATSU SHA CO,LTD.
Tokyo, through Tuttle—Mori agency, Inc, Tokyo and Pace Agency Ltd., Jiangsu Province.

樋口愉美子

日本著名刺绣大师，在中国也享有极高的声誉。2008年起作为刺绣作家活跃于手工圈，出版有《樋口愉美子的单色刺绣》《樋口愉美子的双色刺绣》《樋口愉美子的贴布缝刺绣》《樋口愉美子的12个月刺绣》（上述图书均由河南科学技术出版社引进并出版）等一大批图书，深受读者喜爱。

图书在版编目（CIP）数据

樋口愉美子的羊毛线刺绣/（日）樋口愉美子著；张艳辉译；—郑州：河南科学技术出版社，2023.8
ISBN 978-7-5725-1197-4

Ⅰ.①樋… Ⅱ.①樋…②张… Ⅲ.①刺绣—图案—日本—图集 Ⅳ.①J533.6

中国国家版本馆CIP数据核字（2023）第080978号

出版发行：河南科学技术出版社
地址：郑州市郑东新区祥盛街27号　　邮编：450016
电话：（0371）65737028　　65788613
网址：www.hnstp.cn
策划编辑：余水秀
责任编辑：余水秀
责任校对：刘逸群
封面设计：张　伟
责任印制：张艳芳
印　　刷：北京盛通印刷股份有限公司
经　　销：全国新华书店
开　　本：889 mm×1 194 mm　1/16　印张：4.5　字数：140千字
版　　次：2023年8月第1版　2023年8月第1次印刷
定　　价：49.80元